Gottfried Benn

LEBEN IN BILDERN

Herausgegeben von
Dieter Stolz

Gottfried Benn

Jörg Magenau

DEUTSCHER KUNSTVERLAG

Inhalt

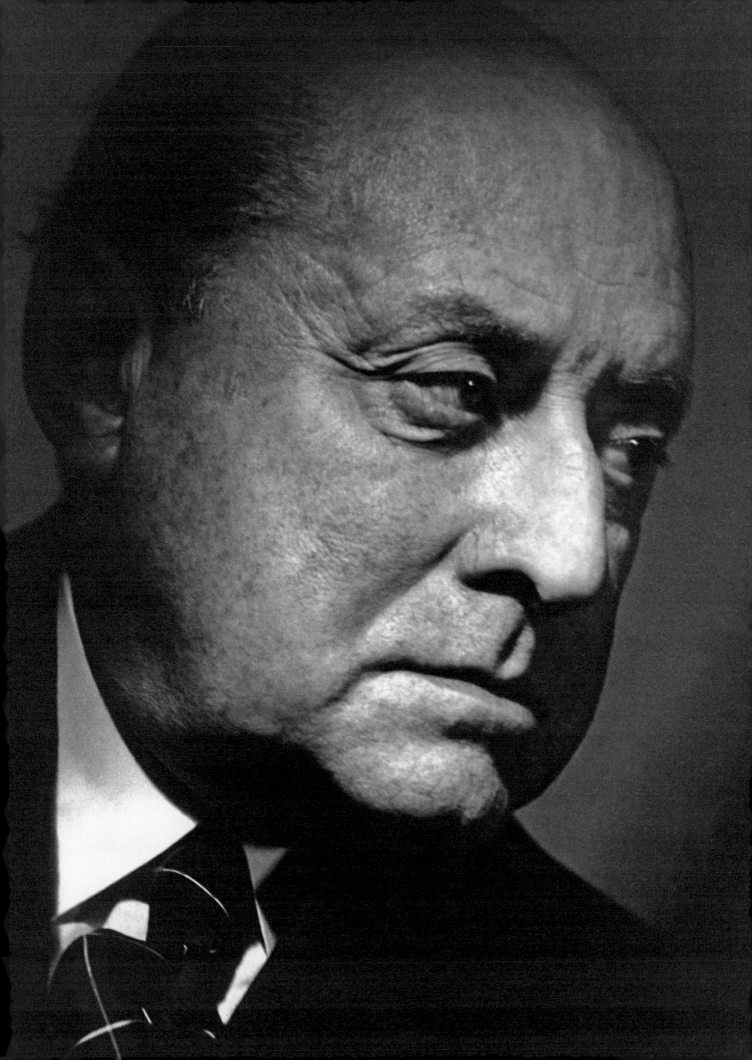

»Vom Rasieren wieder schon so müd.«

Er war müde. Ein Leben lang müde. Er lebte in Mattigkeit und Dämmer, mied das Tageslicht und »ernährte sein Gehirn mit Schlaf«. Es war, wie er das nannte, der »tiefe akausale Schlaf der frühen Stadien und der Dinge«. Eines seiner Gedichte beginnt mit den sehnsuchtsvollen Versen: »O daß wir unsere Ururahnen wären. / Ein Klümpchen Schleim in einem warmen Moor / Leben und Tod, Befruchten und Gebären / glitte aus stummen Säften vor.« Schlafend und träumend suchte er, sich in diesen fernen Regionen zu halten. Seine Müdigkeit durchdrang die gesamte Existenz. Er nahm sie als körperlichen Zustand wahr, aber auch als etwas, das ihn umwehte wie eine angenehm lindernde »Böe aus Nirwana«. Wer ihm nahe kommen wollte, musste diesen Dämmerraum mit ihm teilen, so wie seine zweite Ehefrau Herta von Wedemeyer, die er seinem Brieffreund und verehrendem Gegenüber, dem Bremer Kaufmann Friedrich Wilhelm Oelze mit den Worten vorstellte: »Sie ist zart, verfeinert, sehr degeneriert, immer müde, was mir sehr angenehm ist. Um 8 Uhr ist sie zum Schlafen fertig.«

Die alltäglichen Verpflichtungen als Arzt für Haut- und Geschlechtskrankheiten mit eigener Praxis lasteten auf ihm. Dr. Gottfried Benn litt, mütterliches Erbteil, an Migräne. »Es ist kein Leben, dies tägliche Schmieren und Spritzen und Quacksalbern und abends so müde sein, dass man heulen könnte.« Gedichte schrieb er zwischendurch, auf einen Rezeptblock, wenn er Pausen hatte, und die hatte er oft, denn das Geschäft mit Syphilis und Gonorrhoe war nur in den Nachkriegszeiten einigermaßen einträglich. Oder er schrieb nachts, geduldig, abwartend, tastend wie ein Schlafwandler, so dass er den nächsten Tag wie zerschlagen begann: »Arbeiten an seinen eigenen Sachen macht in einer Weise müde des Morgens, verdirbt

Gottfried Benn. Dezember 1955.

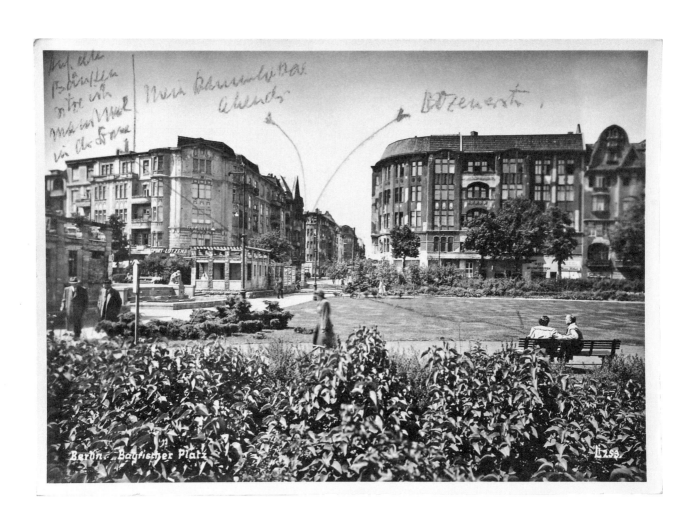

Berlin. Bayrischer Platz

den Appetit, belegt die Zunge, ruiniert den Magen, macht mürrisch und depressiv, wie es sich einer nicht leisten kann, der von morgens acht Uhr an seine Schmutzfinken von Patienten empfangen muss.« Sprechstunde aber hielt er abends ab, von fünf bis sechs. Das musste reichen. Um acht suchte er die Stammkneipe auf, um seinen »metaphysischen Durst« mit einem Bier zu löschen, »oder sogar mit zwei«.

Auf Fotos ist zu sehen, welche Anstrengung es ihn kostete, die Augen offen zu halten. Die schweren Lider sind halb geschlossen. Wie ein Vorhang fallen sie zwischen das Ich und die Welt der ephemeren Erscheinungen herab. Niemand soll ihm zu nahe kommen, auch das signalisiert dieser Blick. Das gibt ihm etwas Lauerndes, Amphibienhaftes: »Ich bin ein schlechter Mensch, aber auch ein müder, liege herum, hinke, dämmere vor mich hin.« Nie hätte er sich freiwillig auf dem Balkon seiner Wohnung in der Bozener Straße in Berlin-Schöneberg aufgehalten, die er im Dezember 1937 bezog und bis zu seinem Tod im Juli 1956 behielt. Grässliche Vorstellung, von der Intimität fremder Wäsche auf der Leine, dem Gestank von Geranien oder den Unterhaltungen der Nachbarn belästigt zu werden. Er liebte das verdunkelte Zimmer zum Hof – »eine Höhle für Molche und Menschenfeinde« –, möglichst nicht zu hoch gelegen, denn Treppensteigen war anstrengend. Wozu höher hinaus? Tagsüber viel Kaffee, um nicht einzuschlafen, abends dann Schlaftabletten, Pyramidon, etwa eine halbe Stunde, bevor er gegen zehn Uhr zu Bett ging. Als tablettenabhängiger »Pyramidonophage« existierte er vegetativ wie eine schlummernde Pflanze, die vom Wind nur leise bewegt wird. »Das Leben als Erscheinung war doch überhaupt in der Pflanze gut untergebracht«, heißt es in dem Prosatext »Weinhaus Wolf« aus dem Jahr 1937. »Warum es in Bewegung setzen und auf Nahrungssuche schicken – ist das nicht vielleicht ein Vorbild an Entwurzelung?«

Benns Müdigkeit war eine Lebenshaltung. Sie bot ihm Schutz und Widerstand, und wenn sie einen Sinn hatte, dann doch den, »daß jede Größe gegen sie erkämpft werden mußte.« Jeder Text, jedes Gedicht ist ihr abgerungen. Er versuchte, die Müdigkeit einzuengen und fruchtbar zu machen und sah den Schlaf als metaphysisches Problem, über das er viel nachdachte: »Wozu dieses Intervall, diese Erholung zu einem Leben, dessen Charakter außerhalb jeder Erholung liegt. Wahrscheinlich sind Wachen und Schlaf und Müdigkeit nur Symbole eines Rhythmus, in dem wir stehen und der sich immer verborgen hält.« In anderen Phasen, so etwa in den finsteren, eisigen Hunger-

jahren nach dem Zweiten Weltkrieg im zertrümmerten Berlin, war die Müdigkeit ein wärmender Mantel, in den er sich hüllte: »Immer mehr habe ich mich in den letzten Wochen von allem Zeitlichen distanziert; eine teils schmerzliche, teils aber auch sich leicht tragende Müdigkeit ist über mich gekommen, ich will sie nicht als Wert und Fortschritt für mich betrachten, aber sie erleichtert mir den Abschied von der Gegenwart sehr.«

»Was ist der Mensch – die Nacht vielleicht geschlafen, / doch vom Rasieren wieder schon so müd, / noch eh ihn Post und Telefone trafen, / ist die Substanz schon leer und ausgeglüht«, schrieb er in dem 1954 entstandenen Gedicht »Melancholie« und schilderte damit zweifellos die eigene Erlebensweise. Melancholie mit einem Zug ins Depressive ist Benns vorherrschender seelischer Aggregatzustand. Die »Sinnlosigkeit des Daseins in Reinkultur und die Aussichtslosigkeit der privaten Existenz« machten ihn so müde. »Es gibt Tage, die so leer sind, daß man sich wundert, daß die Fensterscheiben nicht rausgedrückt werden von dem negativen Druck.« Das ist in den zwanziger Jahren in Berlin notiert, die er später als seine beste, glücklichste Zeit bezeichnete. Damals aber skizzierte er seine Befindlichkeit in dem für ihn typischen, romantisch-expressiven, mit Fremdworten versachlichten Stil so: »Man lebt vor sich hin sein Leben, das Leben der Banalitäten und Ermüdbarkeiten, in einem Land reich an kühlen und schattenvollen Stunden, chronologisch in einer Denkepoche, die ihr flaches, mythenentleertes Milieu induktiv peripheriert, in einem Beruf kapitalistisch-opportunistischen Kalibers, man lebt zwischen Antennen, Chloriden, Dieselmotoren, man lebt in Berlin. Die Jahre der Jugend sind vorbei, die illusionäre Hyperbolik, erloschen das Fieber der individuellen Dithyrambie. Im Wachen, im Schlafen, in den horizontalen wie vertikalen Lagen, bei den Vorgängen der Ernährung wie den Tastvorstellungen der Fingerbeere unablässig die Ermattung vor der personellen Psychologie.«

Als er diese Sätze schrieb, war Benn 41 Jahre alt, und doch hören sie sich so an, als hätte er ganze Jahrhunderte zu schultern und sei darüber zutiefst erschöpft. Und so war es für ihn wohl auch: Er empfand geradezu körperlich, dass das bürgerliche Zeitalter mit seinen Gewissheiten zugrunde ging. Das Ich als ein geschlossener, intakter Raum erwies sich als Illusion; »Persönlichkeit«, »Individualität«, »Psychologie«, »Charakter«, »Moral« waren ihm Begriffe einer vergangenen Epoche, die in den Giftgaswolken des Ersten Weltkriegs

alle Substanz verloren hatten. Der Mensch war zum Material geworden, Geschichte zu einem undurchschaubaren Wirrwarr. Benn sah das Ich nur noch als »eine lose Folge von Zuständen«, von »wechselnden, kaum zusammenhängenden, jedem Zusammenhang sogar ausweichenden Zuständen, von denen einige wenige erfüllt und ausschöpfbar sind. Dieses Ich als eine sich gelegentlich schließende, aber im Allgemeinen eine unstillbare, unabrundbare, offene Kette von Schmerzen, Verwundungen und Fragwürdigkeiten, das ist doch unser Gesetz, unser Schicksal, unsere durchzukämpfende Erbmasse.«

Dieses zerborstene Subjekt ist so modern wie krisenhaft. Dr. Benn nahm es als Krankheit wahr und diagnostizierte bei sich anhand der Symptomlage einen Zustand von »Depersonalisation«, Ich-Zerfall. Erste Indizien waren schon während der Jahre als Militärarzt vor dem Ersten Weltkrieg zu bemerken. 1910 hatte er in der psychiatrischen Abteilung der Charité hospitiert und sah sich deshalb ursprünglich als Psychiater. Der lästigen Dienstpflicht bei Provinzregimentern in Prenzlau und in Spandau entledigte er sich auf elegante Weise: Nach einem sechsstündigen Ritt habe sich »eine Niere gelockert«, so behauptete er, ein angeborenes Leiden sei manifest geworden. Das reichte, damit er seinen Abschied nehmen konnte. Ob tatsächlich etwas dran war an dieser Geschichte von der Wanderniere, ist fraglich. Später war davon nie wieder die Rede. Sein Leben lang litt er jedoch unter Ekzemen – ein Hautarzt, den der Juckreiz quälte. Seine Augen neigten zu Entzündungen. Doch ansonsten war er bis ins Alter hinein gesund und musste sich über das Funktionieren seiner Drüsen und Organe keine Sorgen machen. Über Goethe und Hölderlin hätte er gerne gewusst, wie hoch ihr Blutdruck war, ob sie Bier oder Wein tranken und ob sie gut schliefen in der Nacht. Sein eigener Körper bot ihm – jenseits der Müdigkeit – nur wenig Anlass zum Nachdenken. Die seelischen Leiden beschäftigten ihn mehr, die Träume, das Verhangene, das Unklare, auch wenn er sich in seinen expressionistischen Sturm-und-Drang-Gedichten aus der »Morgue« ganz cool gab, als sei er sicher, dass im Leib nichts anderes zu finden ist als löchrige Speiseröhren, Narben, ein »Rosenkranz von weichen Knoten« oder lockere Nieren, bei Bedarf.

»Die Krone der Schöpfung, das Schwein, der Mensch« – »Der Mund eines Mädchens, das lange im Schilf gelegen hatte, / sah so angeknabbert aus«: Das waren neue, unerhörte Töne. Der märkische Pfarrerssohn Gottfried Benn debütierte 1912 als lyrischer Seelenaustreiber

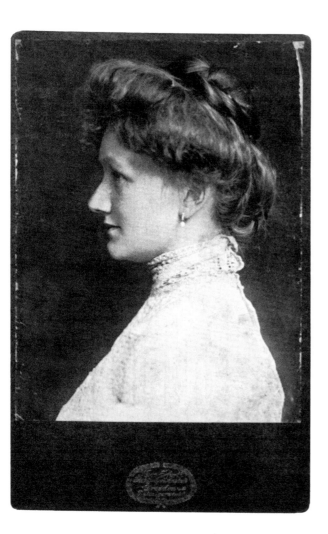
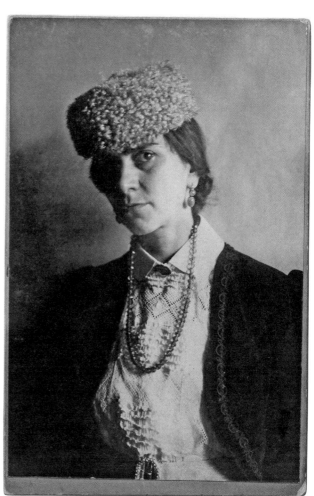

Links: Benns erste Ehefrau Edith Benn,
geb. Osterloh. Foto um 1900.

Rechts: Else Lasker-Schüler. Foto um 1906.

und Bürgerschreck und verursachte mit seinen Gedichten über Verwesung und Vergänglichkeit einigen Skandal. Mit »Kleine Aster«, »Schöne Jugend«, »Mann und Frau gehen durch die Krebsbaracke« reagierte er auf seine Erfahrungen als Pathologe. Die wie eine frühe Vorläuferin der Hippies durch Berlin vagabundierende Dichterin Else Lasker-Schüler, mit der ihn in dieser Zeit eine erstaunliche Liebe verband, schrieb über ihn: »Er steigt hinunter ins Gewölbe seines Krankenhauses und schneidet die Toten auf. Ein Nimmersatt, sich zu bereichern am Geheimnis. Er sagt: Tot ist tot. Dennoch fromm im Nichtglauben liebt er die Häuser der Gebete, träumende Altäre, Augen, die von fern kommen. Er ist ein evangelischer Heide, ein Christ mit dem Götzenhaupt, mit der Habichtnase und dem Leopardenherzen.« Lasker-Schüler hatte sich schon lange aufs Verlieben spezialisiert. Sie durchschaute ihn und forderte ihn heraus: Nur bei ihr ließ er sich auf einen in der Zeitschrift »Aktion« öffentlich ausgetragenen lyrischen Zweikampf ein, bekannte seine »Tierliebe«, war »hingesunken« und »trunken« vor Glück. Ihr, der 17 Jahre älteren und erfahreneren, war er nicht gewachsen. Wenn sie ihn als »König Giselher« bezeichnete, der mit »seinem Lanzenspeer / Mitten in mein Herz« stieß, nannte er sie eine »schweifende Hyäne« und stöhnte: »Es ist so schön an deinem Blut«. Lange konnte das nicht dauern, und er entfernte sich mit den Zeilen: »Keiner wird mein Wegrand sein. / Laß deine Blüten nur verblühen. / Mein Weg flutet und geht allein.« Auf der Insel Hiddensee, wo er mit Lasker-Schüler ein paar Tage verbringen wollte, lernte er Edith Osterloh kennen. Die Dresdner Patriziertochter wurde seine erste Ehefrau. Benn brachte sich mit dem Sprung in eine bürgerliche Existenzweise in Sicherheit.

Mehr als 300 Sektionen führte er damals durch und hatte darüber Buch zu führen. Die metaphysische Dimension der Arbeit an den Leichen faszinierte ihn: das Rätsel des Lebens und des Geistes, das im Fleisch verborgen blieb. Der simple bürokratische Aspekt dagegen überforderte ihn. Schon in der Psychiatrie hatte er die Unterlagen so schlampig geführt, dass er schließlich entlassen werden musste. Eine Chefarztvertretung, die er im Frühsommer 1914 in einer Lungenklinik in Bischofsgrün im Fichtelgebirge übernahm, endete ebenso desaströs: Weil es im Sanatorium drunter und drüber ging, musste nach wenigen Tagen der Chefarzt aus dem Urlaub zurückgerufen werden. Der somnambule Dr. Benn war in dienstlichen Verhältnissen nicht tragbar.

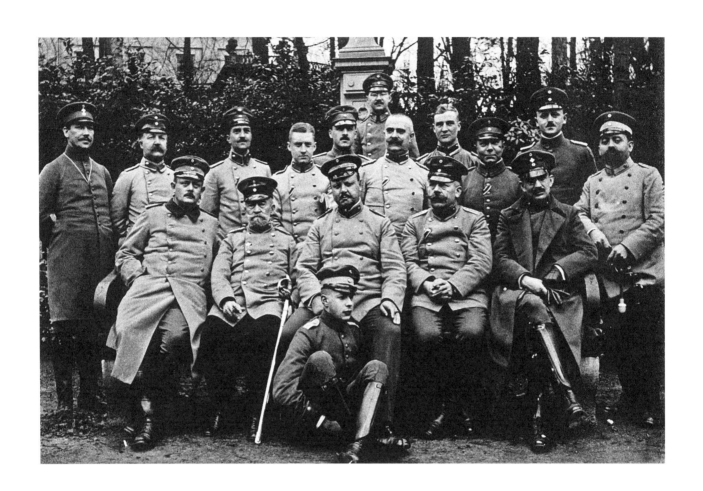

Er litt, so wie er selbst es schilderte, an dem merkwürdigen und für einen Arzt verhängnisvollen Phänomen, sich nicht für den Einzelfall interessieren zu können. Das galt für die Lebenden wie für die Toten. »Es war mir körperlich nicht mehr möglich, meine Aufmerksamkeit, mein Interesse auf einen neueingelieferten Fall zu sammeln oder die alten Kranken fortlaufend individualisierend zu beobachten. Die Fragen nach der Vorgeschichte ihres Leidens, die Feststellung über ihre Herkunft und Lebensweise, die Prüfungen, die sich auf des einzelnen Intelligenz und moralisches Quivive bezogen, schufen mir Qualen, die nicht beschreiblich sind. Mein Mund trocknete aus, meine Lider entzündeten sich, ich wäre zu Gewaltakten geschritten, wenn mich nicht vorher schon mein Chef zu sich gerufen hätte, über vollkommen unzureichende Führung der Krankengeschichten zur Rede gestellt und entlassen hätte.« Der Zustand der Interesselosigkeit, so stellte Benn fest, war eine Konsequenz seiner Verstörung und tiefen Entfremdung von der Welt. Wo das Ich keinen Halt mehr findet, zerfällt auch alles um es herum: »Ich begann das Ich zu erkennen als ein Gebilde, das mit einer Gewalt, gegen die die Schwerkraft der Hauch einer Schneeflocke war, zu einem Zustande strebte, in dem nichts mehr von dem, was die moderne Kultur als Geistesgabe bezeichnete, eine Rolle spielte, sondern in dem alles, was die Zivilisation unter Führung der Schulmedizin anrüchig gemacht hatte als Nervenschwäche, Ermüdbarkeit, Psychastenie, die tiefe, schrankenlose, mythenalte Fremdheit zugab zwischen dem Menschen und der Welt.« Benns Müdigkeit war ein inneres Exil, ein Schutzraum, in den er sich zurückzog, um, gewissermaßen auf Sparflamme geschaltet, durchzuhalten.

Dieser Zustand verschärfte sich während des Krieges. Benn war dabei, als im Oktober 1914 Antwerpen erstürmt wurde und erhielt zum Lohn ein Eisernes Kreuz. Dann aber hatte er Glück, blieb bis 1917 in der »Etappe«, wo er den Geschützdonner der Front nur aus der Ferne hörte, und versah einen geruhsamen Dienst in einem Krankenhaus für Prostituierte in Brüssel. Seine Aufgabe bestand darin, die hygienischen und gesundheitlichen Verhältnisse im Offiziersbordell zu überwachen, so dass es zumindest an der Geschlechtsfront keine weiteren Verluste gab. Es war, wie er ein paar Jahre später notierte, »ein ganz isolierter Posten, lebte in einem konfiszierten Haus, elf Zimmer, allein mit meinem Burschen, hatte wenig Dienst, durfte in Zivil gehen, war mit nichts behaftet, hing an keinem, verstand die Sprache kaum; strich durch die Straßen, fremdes Volk; eigentümli-

In der Truppe. Brüssel 1916.
Benn hintere Reihe, 4. von links.

Benn als Arzt. 1916 in Brüssel.

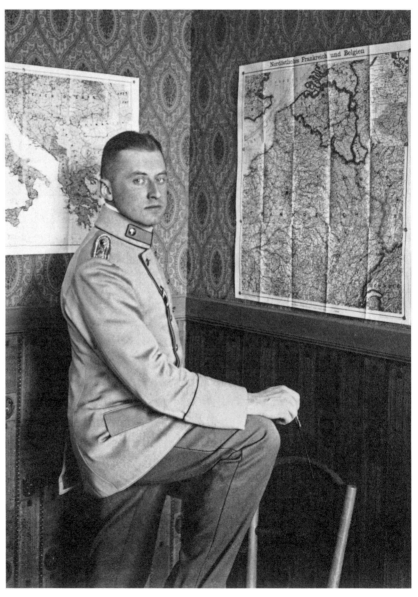

Benn als Soldat. 1915/16 in Brüssel.

cher Frühling, drei Monate ganz ohne Vergleich, das war die Kano-
nade von der Yser, ohne die kein Tag verging, das Leben schwang
in einer Atmosphäre von Schweigen und Verlorenheit, ich lebte am
Rande, wo das Dasein fällt und das Ich beginnt.« Das war die Däm-
merstimmung, die er schätzte und die ihn produktiv werden ließ.
In Brüssel entstanden die fünf Rönne-Novellen, die 1916 unter dem
Titel »Gehirne« erschienen. Sie gehören zum merkwürdigsten, was
die deutsche Literatur hervorgebracht hat, Texte, die zwischen Essay,
biographischer Reflexion und bruchstückhafter Wahrnehmung oszil-
lieren und den Zustand der »Depersonalisation« zum ästhetischen
Prinzip erheben: Es gibt darin keine »Erzählung«, keine Entwicklung,
keine Charaktere, sondern nur den zufälligen Rahmen des erleben-
den Subjekts, das keine Zusammenhänge mehr herstellen kann. Das
ist Rönne, von dem es heißt: »Dünn sah er durch die Lider.«

Rönne ist, genau wie Benn, »ein junger Arzt, der früher viel seziert
hatte« und den diese Tätigkeit »in einer merkwürdigen und unge-
klärten Weise erschöpft hatte«. Weil er schon so viele Gehirne zerlegt
und befühlt hatte, machte er auf seinen Gängen durch die Kranken-
hausflure nun immerfort so eine seltsame Bewegung mit den Hän-
den, als »bräche er eine große weiche Frucht auf«. Rönne kommt es
so vor, als halte er sein eigenes Gehirn in Händen »und muß immer
darnach forschen, was mit mir möglich sei. Wenn die Geburtszan-
ge hier ein bißchen tiefer in die Schläfe gedrückt hätte...? Wenn
man mich immer über eine bestimmte Stelle des Kopfes geschlagen
hätte...?« Was also ist das Ich? Rönne versinkt in seinen Träumen und
Betrachtungen bis das passiert, was Benn in Bischofsgrün wiederfuhr:
Er wird entlassen.

Auch die Kriegsjahre erlebt Rönne wie im Traum, eingekapselt
in ein Bewusstsein, das ihn von der Außenwelt trennt. Alles, was
ihm begegnet an Dingen, Menschen, Empfindungen, bleibt unbe-
greiflich und löst einen Schwindel in ihm aus: »Da trat ein Herr
auf ihn zu, und ha ha, und schön Wetter ging es hin und her, Ver-
gangenheit und Zukunft eine Weile im kategorialen Raum. Als er
fort war, taumelte Rönne.« Rauschhaft erlebt er die Welt, entrückt,
zersplittert. Er ist zwar Militärarzt, aber doch viel zu weich, um
dem zackigen, militärischen Typ zu entsprechen. Er trägt Uniform –
gepanzert ist er damit nicht. Dass Benn in seiner Brüsseler Zeit
Kokain konsumierte, ist den beschriebenen Zuständen anzumer-
ken. Das Gedicht »Kokain« liest sich wie ein Kommentar zu Rönne.

Es beginnt so: »Den Ich-Zerfall, den süßen, tiefersehnten, / den gibst du mir: schon ist die Kehle rauh, / schon ist der fremde Klang an unerwähnten / Gebilden meines Ichs am Unterbau.« Und die letzte Strophe lautet: »Zersprengtes Ich – o aufgetrunkene Schwäre – / verwehte Fieber – süß zerborstene Wehr –: / verströme, o verströme du – gebäre / blutbäuchig das Entformte her.«

Kokain mag solche Entgrenzungserfahrungen befördert haben, doch es ist nicht entscheidend und blieb die Ausnahme. Wichtiger ist, dass Benn die Welt auf zerebrale Weise erfasste: Jenseits der Aufklärung, im Schlaf-Traum der Vernunft. So sehr er sich auch nach Sicherheit und Konventionen sehnte, so unmöglich waren sie ihm geworden. Fast 20 Jahre später erklärte er seine literarische Figur so: »In Rönne hat die Auflösung der naturhaften Vitalität Formen angenommen, die nach Verfall aussehen. Aber ist es wirklich Verfall? Nicht vielleicht doch nur eine historisch überlagerte, jahrhundertelang unkritisch hingenommene Oberschicht, und das andere ist das Primäre? Das Rauschhafte, das Ermüdbare, das schwer Bewegbare, ist das vielleicht nicht die Realität?«

Von dieser Ermüdbarkeit aus sind Benns Prosatexte – vor allem der rätselhafte »Roman des Phänotyp« aus dem Jahr 1944 – und viele seiner Gedichte zu verstehen. Begriffe wie »Zusammenhangsdurchstoßung«, »Wirklichkeitszertrümmerung«, »Rauschwert« oder »Wallung«, die er dort verwendet, sind von zentraler Bedeutung für seine Poetik. Kreativität war ein Herantasten an die Dinge und Worte aus dem Schlummer heraus. Er verglich sein »lyrisches Ich« einmal treffend mit »im Meer lebenden Organismen des unteren zoologischen Systems, bedeckt mit Flimmerhaaren. Flimmerhaar ist das animale Sinnesorgan vor der Differenzierung in gesonderte, sensuelle Energien, das allgemeine Tastorgan, die Beziehung an sich zur Umwelt des Meeres. Von solchen Flimmerhaaren bedeckt stelle man sich einen Menschen vor, nicht nur am Gehirn, sondern über den Organismus total. Ihre Funktion ist eine spezifische, ihre Reizbemerkung scharf isoliert: sie gilt dem Wort«. Dichtung ist etwas, das ihm zustößt, das ihn von außen berührt, das aber gesteigerte Konzentration und Wahrnehmungsschärfe voraussetzt. Sie ist ein Verschmelzungsakt mit der Welt, die doch ansonsten so schmerzhaft fremd bleibt. Im Dichten fand Benn Erlösung, wenigstens für den rauschhaften Augenblick. So entstanden schon seine ersten Gedichte: »Als ich die ›Morgue‹ schrieb, mit der ich begann und die später in so viele Spra-

chen übersetzt wurde, war es abends, ich wohnte im Nordwesten von Berlin und hatte im Moabiter Krankenhaus einen Sektionskurs gehabt. Es war ein Zyklus von sechs Gedichten, die alle in der gleichen Stunde aufstiegen, sich heraufwarfen, da waren, vorher war nichts von ihnen da; als der Dämmerzustand endete, war ich leer, hungernd, taumelnd, und stieg schwierig hervor aus dem großen Verfall.« Da war er dann, Gottfried Benn, der müde Melancholiker, der Dichter der Vergänglichkeiten und der blauen Stunden.

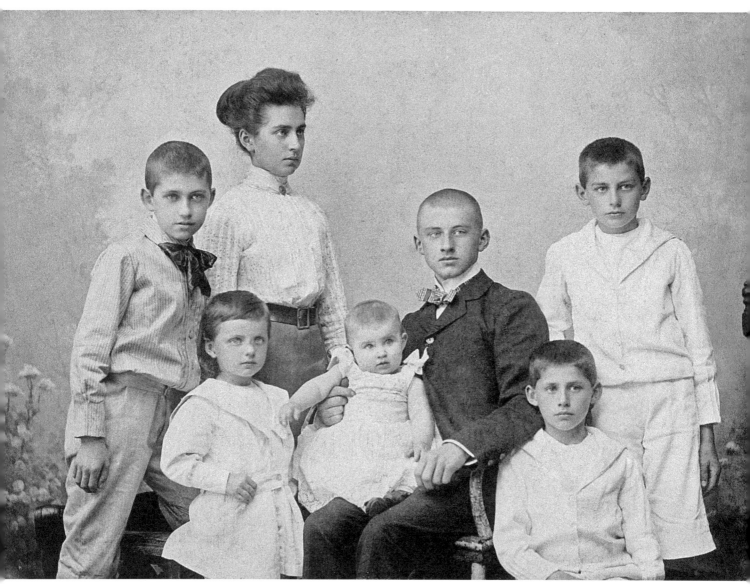

Gottfried Benn in der Mitte seiner Geschwister. 1902.

»Gute Tarnung
ist Handelsfreiheit
nach innen«

J eder Mensch wird irgendwo geboren, hat Eltern, Herkunft, Familie – auch Gottfried Benn, der sich gerne verächtlich über derartige biographische Bestimmungen äußerte: »Aus Jüterbog oder Königsberg stammen die meisten, und in irgendeinem Schwarzwald endet man seit je.« Solche Schnodderigkeit war Teil seiner elitären Attitüde, der die Kunst alles, das Leben aber angeblich nichts bedeutete. »Leben – niederer Wahn« ist der Titel eines programmatischen Gedichts, in dem er die Kunst als strenges Formprinzip feiert und sie dem »Leben« als fortgesetztem Programm der Belanglosigkeiten gegenüberstellt. Nur in der Kunst hielt Benn so etwas wie Dauer und »Erstarrung« für möglich – ein Begriff, den er durchaus positiv verstand, wie 1948 dann auch in dem Titel »Statische Gedichte«. Auf der Seite des Lebens dagegen war nichts als Zufall und ewige Verwandlung. Darüber allzu viele Worte zu verlieren, lohnte sich nicht. Also schrieb er in einer Selbstdarstellung aus dem Jahr 1920: »Belangloser Entwicklungsgang, belangloses Dasein als Arzt in Berlin.«

Welche Demütigung muss es demnach gewesen sein, als er sich 1934 gezwungen sah, seine Herkunft auf höchst konventionelle, biographische Weise darzustellen, um den Beweis einer rassisch tadellosen arischen Abstammung anzutreten. Anlass dazu gaben öffentlich vorgetragene Pöbeleien des nationalsozialistischen Schriftstellers Börries von Münchhausen, der in Benn, diesem »träumerischen Mischling«, den Juden witterte und dessen Namen so verdächtig fand wie Physiognomie und lyrische Sprache. Benns Reaktion ist ein wenig peinlich, weil er allzu geschmeidig den Jargon nazistischer Abstammungslehre übernahm. Er argumentierte völkisch und machte sich Begriffe wie »Erbmilieu«, »unverfälschtes Blut«

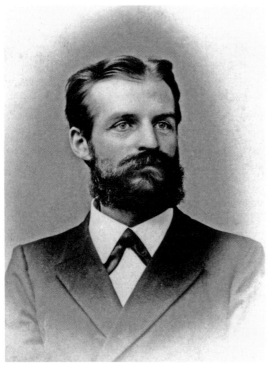

Der Vater Gustav Benn. Ohne Jahr.

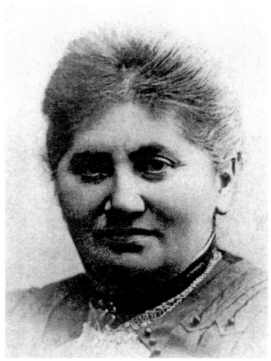

Die Mutter Caroline Benn. Ohne Jahr.

Gottfried Benn (rechts) mit seiner
Schwester Ruth. 1889.

Gottfried Benn. 1897.

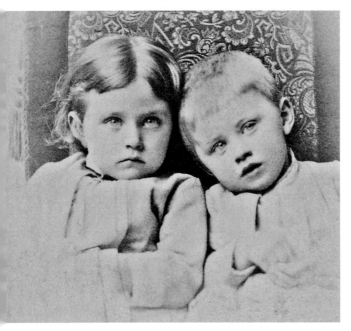

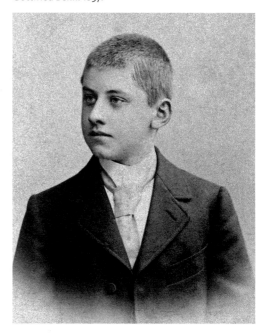

und »Rassenmischung« zu eigen, um den Verdacht, Jude zu sein, zu zerstreuen. Es ging um seine Reputation und soziale Stellung, auch um die Zulassung als Arzt. Ums Überleben ging es 1934 noch nicht. Doch Benn war geschockt von der Attacke, hatte er doch im Jahr zuvor allen Ernstes daran geglaubt, sich im Einklang mit der nationalsozialistischen Bewegung zu befinden. Er bejahte den neuen Staat, hielt Hitler für einen »sehr großen Staatsmann« und war sich »sehr sicher, daß es für Deutschland keine andere Möglichkeit gab« – wie er der in den USA lebenden Freundin Gertrud Zenzes schrieb. Waren die Nazis denn nicht »Zusammenhangszertrümmerer« wie er selbst, die endlich Schluss machten mit der »novellistischen Auffassung« von Geschichte und stattdessen »das Elementare, Stoßartige, Unausweichliche« betonten? Versprachen sie denn nicht, die amorphe Gesellschaft durch das tausendjährige Reich zu ersetzen? Doch nun musste Benn sich mit Banalitäten wie den eigenen biographischen Zusammenhängen abgeben und schrieb den »Lebensweg eines Intellektualisten« als genealogische Selbstrechtfertigung.

An seiner Mutter, die aus einem Dorf in der französischsprachigen Schweiz stammte, lobte er folglich das »noch nie durchkreuzte romanische Blut« und dass sie »dem Vaterland sechs Söhne schenkte, von denen fünf in den Krieg zogen«. Dass ein Bruder dort umkam, erwähnte Benn ebenso wenig wie seine beiden Schwestern, die in diesem Zusammenhang offensichtlich keine Rolle spielten. Nach Ruth war Gottfried, geboren am 2. Mai 1886, das zweite Kind, das in Mansfeld in der Prignitz zur Welt kam, im selben Zimmer wie schon sein Vater, der Pfarrer Gustav Benn. Als er ein halbes Jahr alt war, zogen die Eltern nach Sellin in der Neumark, dem heute polnischen Dorf Zielin. Benn zeichnete diese Welt als bäuerliches Genrebild gemäß dem Geschmack der Zeit im Jahr 1934: »Ein Dorf mit siebenhundert Einwohnern in der norddeutschen Ebene, großes Pfarrhaus, großer Garten, drei Stunden östlich der Oder. Das ist auch heute noch meine Heimat, obgleich ich niemanden mehr dort kenne, Kindheitserde, unendlich geliebtes Land. Dort wuchs ich mit den Dorfjungen auf, sprach Platt, lief bis zum November barfuß, lernte in der Dorfschule, wurde mit den Arbeiterjungen zusammen eingesegnet, fuhr auf den Erntewagen in die Felder, auf die Wiesen zum Heuen, hütete die Kühe, pflückte auf den Bäumen die Kirschen und Nüsse, klopfte Flöten aus Weidenruten, nahm Nester aus.«

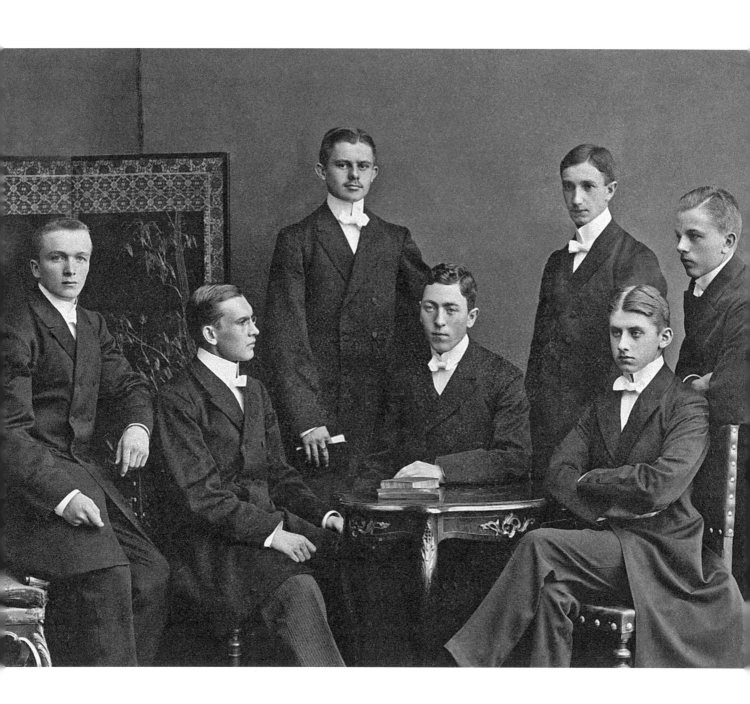

Abiturienten des Jahrgangs 1903 am
Friedrichs-Gymnasium, Frankfurt/Oder.
Benn sitzend, ganz rechts.

Als Pfarrerssohn gehörte Benn nicht zu den Arbeiterjungen, mit
denen er aufwuchs und auch nicht zu den Sprösslingen des preußi-
schen Landadels – selbst wenn er im Haus des Grafen Finckenstein
ein und ausging. Für die einen war er zu gebildet und wortmächtig,
für die anderen zu arm. Das Pfarramt des Vaters war schlecht besol-
det, teilweise erhielt er seinen Lohn von den Gemeindemitgliedern
in Naturalien. Benns Elternhaus war eher amusisch. Es hingen dort
»keine Gainsboroughs«, es wurde »kein Chopin gespielt«. So steht es,
biographisch korrekt, in dem Gedicht »Teils-Teils«. Dennoch ist es
kein Zufall, dass das protestantische Pfarrhaus im 18. und 19. Jahr-
hundert eine Keimzelle der deutschen Dichtung gewesen ist. Gott-
sched, Gellert, Lessing, Wieland, Schubart, Claudius, Lichtenberg,
Bürger, Hölty, Lenz, Jean Paul und die Gebrüder Schlegel stammen
aus evangelischen Pfarrhäusern. Benn nennt Burckhardt, Nietzsche,
Hermann Bang und Wissenschaftler wie Dilthey, Schweitzer, Harnack
und Mommsen und stellt sich damit in eine illustre Traditionslinie.
Allerdings erklärt er diese Elitebildung aus dem »Erbmilieu«, anstatt
auf die soziale Sonderstellung und den besonderen Bildungszugang
hinzuweisen. Bücher, Worte, Sprache oder, wie Benn es formulierte,
»die Kombination von dichterischer und denkerischer Begabung« ist
das Spezifikum der protestantischen Kirchenwelt. Der Impuls, sich
vom Religiösen abzusetzen und es in der Dichtung aufzuheben, ist
bei Benn unverkennbar. Die Dichotomie von »Geist« und »Leben«
ist und bleibt sein Lebensthema, sein ungelöstes Problem. Dem »Le-
ben« gegenüber gab er sich als Nihilist, doch die große Bedeutungs-
losigkeit war nur zu ertragen, weil er als Dichter in der Nachfolge
Nietzsches »darüber die Transzendenz der schöpferischen Lust«
setzte. Kunst war Benns Religion, der einzige Sinn, den er dem natur-
haften Menschendasein abzutrotzen vermochte. »Wo alles sich durch
Glück beweist, (...) dienst du dem Gegenglück, dem Geist«, reimte er
in dem Gedicht »Einsamer nie«. Selbst die nackte Körperlichkeit der
»Morgue«-Lyrik lässt eine schmerzliche Leerstelle erkennen. Demons-
trativ führt sie vor, dass die christliche Seele im Menschen eben keinen
Platz mehr findet. Diese Leere konnte nur noch die Dichtung füllen.

Benns Weg zur Medizin war zwingend, musste aber in zäher Ausein-
andersetzung mit dem Vater erkämpft werden. Nach dem Gymna-
sium in Frankfurt an der Oder nahm er 1903 – auf Wunsch des Va-
ters, der ihn gern als Pfarrer gesehen hätte – zunächst das Studium
der Theologie und Germanistik in Marburg auf. Das heißt: Er nahm
es nicht auf, sondern saß es ab in stillem Protest und setzte seine

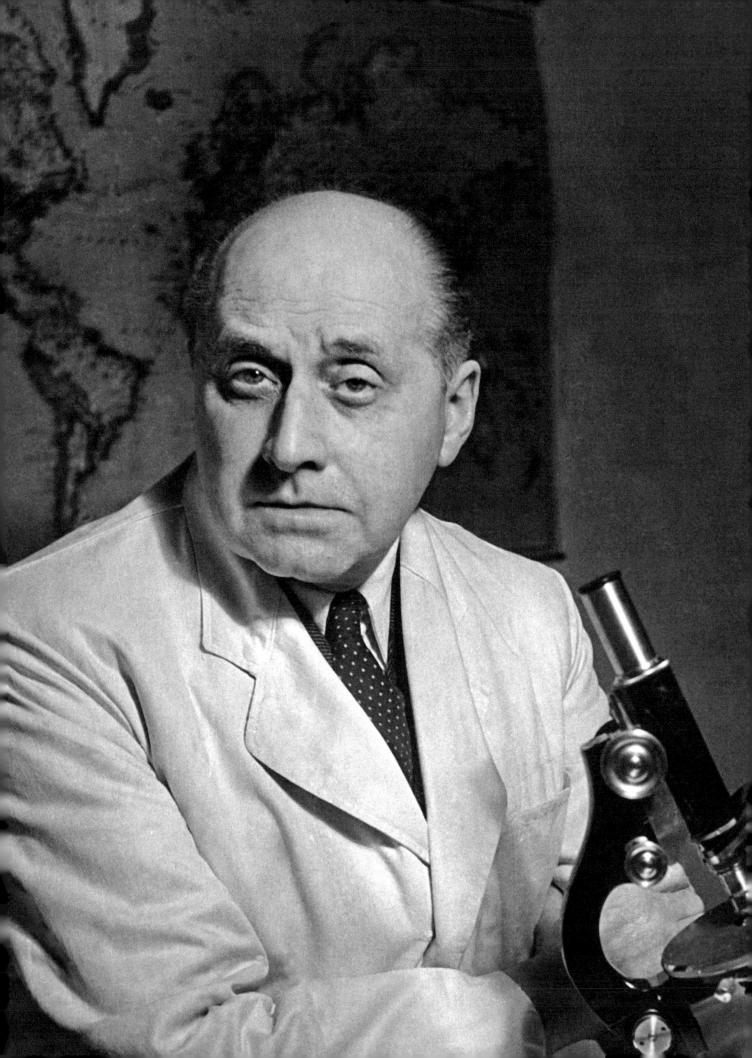

Müdigkeit als Waffe ein. Daran änderte auch der Wechsel nach Berlin und ins Fach Philologie im Jahr 1904 nichts. Erst als der Vater einsah, dass der Sohn sich zu nichts würde zwingen lassen und dem Medizin-Wunsch zustimmte, erwachte Benn zu Tätigkeit und Interesse. 1905 begann er an der Kaiser-Wilhelm-Akademie für militärärztliches Bildungswesen, wo er – unabdingbar für den Pfarrerssohn – kostenfrei studieren konnte, jedes Semester aber mit einem Jahr Dienstverpflichtung als Militärarzt zu bezahlen hatte. Die Welt der Militärs nahm ihn auf und rettete ihn, immer wieder. Sie bot ihm Wissen, Sicherheit, Aufstiegsmöglichkeiten und, für Benn nicht unwichtig, habituelle Umgangsformen. Hier konnte er sich verstecken und sein gefährdetes Ich in einer Uniform bergen. Sein berühmter Satz aus dem Jahr 1935 – »Das Militär ist die aristokratische Form der Emigration« – hat damit zu tun. Der Lyriker, der Amoralist, der Haltlose hatte seinen Schutzraum gefunden. So fremd ihm Kasinoton, Herrenwitz und Befehlsgebell auch gewesen sein mochten – er fügte sich da hinein. »Gute Tarnung ist Handelsfreiheit nach innen«, lautete seine Devise, ein Satz, der seinem erotischen Leitspruch – »Gute Regie ist besser als Treue« – zur Seite zu stellen ist. Der Titel »Doppelleben«, unter den er 1950 seine autobiographischen Skizzen stellte, verbindet beide Elemente.

Als Student musste er noch keine Uniform tragen und hatte alle bürgerlichen Freiheiten. Die Militärärztliche Akademie, »Pépinière« genannt, machte ihn zu dem, der von sich sagen konnte: »Ich stamme aus dem naturwissenschaftlichen Jahrhundert; ich kenne meinen Zustand ganz genau«. Benns Dankbarkeit gegenüber dieser Hochschule (»Alles verdanke ich ihr!«) war groß. Hier lernte er, worauf er später so stolz sein würde: »Kälte des Denkens, Nüchternheit, Schärfe des Begriffs, Bereithalten von Belegen für jedes Urteil, unerbittliche Kritik, Selbstkritik, mit einem Wort die schöpferische Seite des Objektiven.« Man kann zwar darüber streiten, ob Benns Dichtung und seine in Metaphern schwelgende Prosa sich ausgerechnet durch »Schärfe des Begriffs« auszeichnen: Eher nicht. Naturwissenschaftliche Begrifflichkeit prägte jedoch zweifellos seinen Stil.

Militär und Medizin waren seine Arten, um auf Distanz zu gehen zur menschlichen Gesellschaft. Auch der Arztkittel ist eine Uniform. Wer die Welt durchs Mikroskop betrachtet, wird nicht berührt von dem, was er dort sieht. Der naturwissenschaftliche Blick ist kalt. Er zerlegt die Gefühle und Gedanken und erkennt in ihnen eher biologische

Gottfried Benn. 1949.

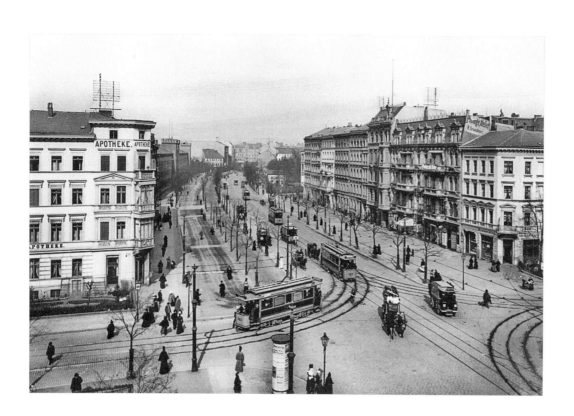

Vorgänge, als soziale Reaktionsweisen. Geschichte ist für Benn Naturgeschichte. Die menschlichen, auf Fortschritt und Gerechtigkeit zielenden Bemühungen hält er für sinnlos und betrachtet die Abfolge der Epochen geologisch: Schichtungen übereinander abgelagerten Geröls. Gleichwohl behandelte er Patienten, die nicht bezahlen konnten, eben umsonst. Seine Praxis lag in den 20er Jahren mitten in Kreuzberg, in der Belle-Alliance-Straße, dem heutigen Mehringdamm, und wurde gerne auch von Prostituierten aufgesucht. Mangelndes soziales Engagement musste er sich nicht vorwerfen lassen, schon gar nicht von irgendwelchen »wichtigtuerischen Meinungsäußerern«, »Schmocks und Schwätzern« und »feuilletonistischen Stoffbesprengern« wie den kommunistischen Schriftstellern Egon Erwin Kisch und Johannes R. Becher, die von der Kunst verlangten, dass sie Partei ergreifen müsse.

Benn hielt die marxistische Sicht auf Geschichte als andauernden Klassenkampf für lachhaft. Im propagandistischen Gedröhn der Kommunisten konnte er nur die kunstfeindliche Aggression entdecken: Lyrik, die sich einer Partei und ihren Parolen verschrieb, hatte aufgehört, Kunst zu sein. Den Staat zu bekämpfen, das war doch »genauso idiotisch wie die Ausscheidungsorgane am Körper zu bekämpfen oder die Rachenmandel«, polemisierte er in Verkennung der Tatsache, dass Kommunisten den Staat keineswegs abschaffen, sondern bloß übernehmen wollten. Arbeit hielt er »für einen Zwang der Schöpfung und Ausbeutung für eine Funktion des Lebendigen«. Als würde er direkt auf Bertolt Brecht und dessen Hoffnung antworten, »daß was oben ist nicht oben bleibt«, heißt es bei Benn: »Die Armen wollen hoch und die Reichen nicht herunter, schaurige Welt, aber nach drei Jahrtausenden Vorgang darf man sich wohl dem Gedanken nähern, dies sei alles weder gut noch böse, sondern rein phänomenal.« Da spricht der Mann am Mikroskop, und wenn er immer wieder die Frage stellte: »Können Dichter die Welt verändern?« – so war klar, dass er dies nicht nur verneinte, sondern für eine falsche Frage hielt: Dichter können die Welt nicht verändern, und sie wollen es auch gar nicht. Die Kunst steht jenseits der Geschichte.

Diese Haltung ist vielleicht untauglich für konkrete politische Auseinandersetzungen und erklärt die Naivität, die Benn gegenüber den Nazis an den Tag legte. Sie ist aber per se weder rechts noch links. Noch 1927 schickte Brecht ihm ein Exemplar der »Hauspostille« mit handschriftlicher Widmung. Und Benn selbst wies darauf hin, dass

Berlin, Belle-Alliance-Straße. Im Eckhaus links hatte Benn von 1917–1935 seine Facharztpraxis für Haut- und Harnleiden. Ohne Jahr.

Reichsverband
deutscher
Schriftsteller e.V.
Mitgliedskarte

Nº: 370

für Dr. Gottfried Benn

Berlin SW 61

Belle Allianeestr. 12

Die Reichsleitung:

86.9847

Eigenhändige Unterschrift

Der Reichsführer

seine Schriften der 20er Jahre eine antikapitalistische Tendenz besaßen (was allerdings nicht viel besagt, denn in der Kritik am Kapitalismus überschnitten sich die politischen Extreme). Doch aus diesem Impuls folgte bei Benn keinesfalls das Engagement für die internationale Solidarität oder das Lob der Krankenkassen, sondern die aggressive Verteidigung der Aristokratie des Geistes. Erst als Kisch und Becher ihn im Sommer 1929 in der »Neuen Bücherschau« angriffen, ihn als »Snob« beschimpften, ihn »krankhaft« und »widerwärtig« nannten, rückte Benn, indem er sich wehrte, entschiedener nach rechts. Er übersah, dass dort mit den Nationalsozialisten eine ganz ähnliche, die Kunst in den Dienst der Ideologie nehmende Bewegung erstarkte. Die Polemik von Kisch und Becher schloss den unorthodoxen, politisch unzuverlässigen Benn endgültig aus der Linken aus – auch wenn sein von Paul Hindemith vertontes Oratorium »Das Unaufhörliche«, das 1931 uraufgeführt wurde, durchaus eine sozialkritische Komponente besaß. Kisch und Becher säuberten die eigenen Reihen von allem ideologisch Unklaren, von experimenteller Kunst und expressivem Ausdruck, von »Ästhetizismus« und »Formalismus«. Mit dieser Kontroverse endeten mögliche Verbindungen von Expressionismus und Kommunismus. Die Verarmung kommunistischer Kunst und die stalinistische Programmierung der Literatur nahmen ihren Lauf.

Benn fürchtete die feuilletonistische Übermacht der Linken. Dass es schon in der Weimarer Zeit politische Repressionen gegen linke Autoren gab, sah er nicht. Brechts Film »Kuhle Wampe« beispielsweise kam erst nach erheblichen Schnittauflagen in die deutschen Kinos. Publizistische Angriffe auf bürgerliche Autoren wie Thomas Mann, Erich Maria Remarque oder Carl Zuckmayer nahm er nicht wahr. Benn war ein Außenseiter im Literaturbetrieb, der sich nur mit Mühe über Wasser hielt. Mit Lyrik habe er seit 1913 nicht mehr als neunzig Mark verdient, rechnete er 1926 öffentlich vor. Zusammen mit allen anderen schriftstellerischen Einnahmen komme er auf ein monatliches Salär von vier Mark fünfzig und stehe damit »entschieden ungünstig da«. Das brachte ihn zur Schlussfolgerung, Dichten sei »die unbesoldete Arbeit des Geistes«. Doch auch die Arzt-Praxis lief schlecht. Der Versuch, eine Stelle als Kommunalarzt in Berlin zu bekommen, scheiterte, was Benn dem verkommenen »System« und damit der Weimarer Republik anlastete. So wurde vor allem der Rundfunk eine wichtige Einnahmequelle. Benn war dort mit seinen Essays regelmäßig zu hören. Das verschaffte ihm nicht nur Geld, sondern

Mitgliedskarte im Reichsverband deutscher Schriftsteller. Nach 1933.

Thea Sternheim (rechts) mit Tochter Dorothea, genannt Mopsa. Ohne Jahr.

auch eine breitere Öffentlichkeit, was er – entgegen allen elitären Einzelgängerbekundungen – durchaus zu schätzen wusste. Als er schließlich 1932 in die Preußische Akademie der Künste aufgenommen wurde, schien er endlich angekommen im Repräsentationszentrum der Literatur. Diesen Platz wollte er 1933 nicht gleich wieder räumen.

Eine Erklärung dafür, dass Benn – vorübergehend – nicht nur zu einem Mitläufer, sondern zum überzeugten Befürworter des Nationalsozialismus wurde, kann das aber nicht sein. Diese Phase seiner Biographie, die in der Literatur über ihn mal zur »Episode« verkleinert, mal als »Verbrechen« dämonisiert wird, war nicht der große, unerklärbare Bruch mit seinen Grundüberzeugungen, wie das so häufig beschrieben wird. Benn selbst sprach 1933 davon, sein Eintreten für den neuen Staat sei das »Resultat meiner 15jährigen gedanklichen Entwicklung« und wies die Unterstellung zurück, die Seiten gewechselt zu haben. Niemals sei er »links gewesen, nicht eine Stunde, die Behauptung ist absurd. Das Schöpferische ist weder rechts noch links, sondern immer zentral.« Die Abschaffung der Geschichte zugunsten der Biologie: War es nicht das, was er – mit Nietzsche – selbst gedacht und geschrieben hatte? Setzte nicht auch er auf Rasse, Züchtung, Auslese? Der Rausch, dem er seine künstlerische Produktivität verdankte, wurde nun endlich zu einem politischen Prinzip – und damit »Geist« und »Geschichte« im »Schicksalsrausch« versöhnt. Wenn er mit den Nazis auf eine geschichtsmächtige Bewegung setzte, dann doch nur, weil er hier ein letztes, absolutes Aufbäumen sah, bevor »Form« und »Erstarrung« erreicht sein würden im tausendjährigen Reich.

Ist es so verwunderlich, dass der geschichtsferne Benn ganz und gar daneben lag, als er einmal in seinem Leben an Geschichte glaubte? Man kann es auch anders formulieren: Er hatte von Politik keine Ahnung und sich mit dem Nationalsozialismus nur unzureichend befasst. Er kannte weder Hitlers »Mein Kampf«, noch hatte er je eine Parteiversammlung besucht. Die antisemitischen Parolen der Nazis nahm er, wie so viele, nicht wirklich ernst. Und doch bleibt es rätselhaft, dass er gerade in dieser »Bewegung« so etwas wie »Geist« oder auch nur »Form« wiederzufinden meinte. Vielleicht dachte er eher an den italienischen Faschismus mit den von ihm verehrten d'Annunzio, Julius Evola und dem Futuristen Marinetti als künslerischen Repräsentanten. Auf Marinetti jedenfalls hielt er die Festrede, als der im Jahr 1934 Berlin besuchte. Doch nicht nur seine

Gottfried Benn. 1933.

Freundin Thea Sternheim fragte sich, wie Benn angesichts seiner ästhetischen Überzeugungen als formbewusster Dichter Parteischergen wie Goebbels ertragen konnte.

Noch 1950 schrieb er, Hitlers Regierung sei 1933 »legal zur Exekutive gekommen« – was nicht ganz falsch ist –, und ergänzte trotzig-bürokratisch: »Ihrer Aufforderung zur Mitarbeit sich entgegenzustellen lag zunächst keine Veranlassung vor.« Benns Ort der Mitarbeit war die Akademie der Künste. Dort wurde er Mitte Februar kommissarischer Leiter der Sektion Dichtkunst – in Nachfolge Heinrich Manns, der wie fünfzehn andere prominente Mitglieder, darunter sämtliche Juden, ausgeschlossen worden war. Zwei Jahre zuvor hatte Benn beim Festbankett des Schutzverbandes deutscher Schriftsteller die Laudatio auf den von ihm hochverehrten Heinrich Mann gehalten – eine durchaus umstrittene Rede, in der er den jungen Ästheten gegen den späteren politischen Autor stark machte. Heinrich Mann wiederum verteidigte anschließend Benn gegen Kritiker von links und rechts. Nun aber fand Benn nichts dabei, dessen Position in der Akademie zu übernehmen – während die Familie Mann ins Exil getrieben wurde. Im März formulierte er in seiner neuen Funktion einen Fragebogen für Akademiemitglieder, in dem es hieß: »Sind Sie bereit, unter Anerkennung der veränderten geschichtlichen Lage weiter Ihre Person der Preußischen Akademie der Künste zur Verfügung zu stellen? Eine Bejahung dieser Frage schließt die öffentliche politische Betätigung gegen die Reichsregierung aus.« Ricarda Huch weigerte sich, das zu beantworten. Thomas Mann, Alfred Döblin und andere traten aus der Akademie aus und verließen das Land.

Benn legte nach und stellte sich mit dem Rundfunkvortrag »Der neue Staat und die Intellektuellen« eindeutig an die Seite der Nazis. Klaus Mann, ein großer Bewunderer seiner Lyrik (noch im April 1932 war er bei Benn zu Besuch gewesen), schickte ihm einen Brief aus dem Exil in Südfrankreich: scharfe Kritik in der Sache, die er jedoch in einem werbenden, von Zuneigung geprägten Ton vortrug. Anders als Kisch und Becher gab Klaus Mann ihn nicht an die Nazis verloren; er wollte ihn zu einer Korrektur seiner verhängnisvollen Position bewegen. »Es scheint ja heute ein beinah zwangsläufiges Gesetz, daß eine zu starke Sympathie mit dem Irrationalen zur politischen Rechten führt«, schrieb er. »Erst die große Gebärde gegen die ›Zivilisation‹ (...); plötzlich ist man beim Kultus der Gewalt, und dann schon bei Adolf Hitler.« Benn reagierte darauf öffentlich im Rund-

funk – nur wenige Tage nach der Bücherverbrennung. In seiner so berühmten wie berüchtigten »Antwort an die literarischen Emigranten« bekräftigte er seine Entscheidung für die nationalsozialistische Bewegung und bestritt denen, die im Exil lebten, grundsätzlich das Recht, über die »deutschen Vorgänge« zu urteilen. Als ob die Emigranten in Nazi-Deutschland nicht um ihr Leben fürchten müssten, hielt er ihnen vor, »die Gelegenheit versäumt« zu haben, »den ihnen so fremden Begriff des Volkes nicht gedanklich, sondern erlebnismäßig, nicht abstrakt, sondern in gedrungener Natur in sich wachsen zu fühlen.« Benn, der Aristokrat des Geistes, war in der seltsamen Sehnsucht, im Einklang mit dem »Volk« zu agieren, am Tiefpunkt seines Denkens angelangt. Und wenn Klaus Mann von Irrationalismus sprach, konterte er: »Natürlich ist diese Auffassung der Geschichte nicht aufklärerisch und nicht humanistisch, sondern metaphysisch, und meine Auffassung vom Menschen ist es noch mehr.«

Benns historischer Rausch währte jedoch nicht lange. Schon 1933 nahmen seine Zweifel zu. In der Akademie sah er sich bald an den Rand gedrängt und im Juni durch den nazistischen Funktionär Hans Friedrich Blunck als Sektionsleiter abgelöst. Benn war für die Nazis nicht mehr als ein nützlicher Idiot des Übergangs. 1934 folgte die bereits erwähnte Attacke Börries von Münchhausens, die ihn weiter in die Defensive drängte. Spätestens nach dem »Röhm-Putsch« hatte er alle Illusionen verloren. »Es gibt keine Worte mehr für diese Tragödie«, schrieb er im Sommer 1934 an Friedrich Wilhelm Oelze, »ein deutscher Traum – wieder einmal zu Ende.« Der Bremer Großbürger Oelze, der sich 1932 als Reaktion auf einen Goethe-Aufsatz Benns an ihn gewandt hatte, wurde nun zum wichtigsten Gesprächspartner und zur Vertrauensperson, bei dem Benn in zahlreichen Briefen ohne jede Furcht politische und poetische Bekenntnisse abladen konnte und dem er später auch Manuskripte zur sicheren Aufbewahrung sandte. Die Schriftstellerkollegin Ina Seidel ließ er wissen, er lebe mit »vollkommen zusammengekniffenen Lippen, innerlich und äußerlich. Ich kann nicht mehr. (...) Wie groß fing das an, wie dreckig sieht es heute aus.« Im Herbst 1934 legte er sein Amt im Vorstand der »Union Nationaler Schriftsteller« nieder – der Nachfolgeorganisation des verbotenen P.E.N. Zuvor besuchte er den NS-Schriftstellerfunktionär Hanns Johst am Starnberger See, der ihm gewogen blieb und der in den folgenden Jahren immer wieder intervenierte, wenn Benn öffentlich angegriffen wurde. Benns Ausschluss aus der Reichsschrifttumskammer im Jahr 1938 konnte aber auch deren Präsident Johst nicht verhindern.

Friedrich Wilhelm Oelze. 1950er Jahre.

Stadthalle Hannover

Gedeck 1.50 ℳ

Kraftbrühe mit Rindermark

Schmorbraten mit Rotweintunke
grüne Bohnen, Kartoffeln

Eisbecher

Gedeck 2.25 ℳ

Kraftbrühe mit Rindermark

Rumpsteak mit Gurkensalat
Bratkartoffeln

Eisbecher

Gefüllte Tomaten	-.75
Bismarckhering auf Gemüsesalat	-.75
Rebhuhn-, Reh-o.Fasanenpain	1.25
Mayonnaise von jap.Krebsen	1.50
Gänseleberpastete	2.50
Kraftbrühe mit Rindermark	-.45
Geflügelbrühe mit Einlage	-.45
Matjeshering m.neuen Kart.u. Butter	-.80
Steinbutt mit zerl.Butter	2.50
Bürgerliche Nahrung	1.--
Omelette mit Tomaten	1.30
Schweinskotelette im Topf	1.30
Kalbszunge mit Pilzen	1.50
Wildkalbsbraten mit Salat	1.50
Kalbsleber mit Salat	1.50
1/2 Hähnchen mit Salat	1.60
Geflügelleber mit Madeiratunke	1.50
+ 10 % Bedienungszuschlag	

Auf Wunsch Zusammenstellung besonderer Menüs.

6. VIII 35.

Tag, der den Sommer endet,
Herz, dem das Zeichen fiel:
die Flammen sind versendet,
die Fluten und das Spiel!

Die Bilder werden blasser,
entrücken sich der Zeit,
wohl spiegelt sie noch ein Wasser,
doch auch dies Wasser ist weit.

Du hast ein Schweigen erfahren,
trägst noch die Stimmen, die Blicke,
wie denen die Schwärme, die Scharen
die Heere weiterziehn.

Rosen- u. Waffen- u. Spannen-
Pfeile u. Flammen weit —:
die Zeichen sinken, die Banner —
Unwiederbringlichkeit!

Stadthallen-elegie gezeichnet über
Hartwigstrasse 53 in Bremen.

Benn.

80.528

Benn zog sich zurück, als Arzt und als Dichter. Ende 1934 schloss er die Praxis und ließ sich von der Reichswehr reaktivieren. In Hannover, wo er »wie als Student« in einem möblierten Zimmer wohnte und sich sonntags mit Reisebus-Ausflügen in die Region die Zeit vertrieb, trat er im April 1935 seinen Dienst als Oberstabsarzt an. Das fiel ihm weniger leicht, als die stolze These vom »Militär als aristokratischer Form der Emigration« vermuten lässt. Automatisch stellte sich die alte, rönnehafte Fremdheit wieder ein, wenn er Sätze sprechen musste, die mit »Ich bitte Herrn Oberfeldarzt melden zu dürfen ...« anfingen. Er sei »nicht glücklich in der Uniform«, teilte er Oelze mit. »Ich lebe völlig isoliert, ohne jede Beziehung geistiger Art zu meiner Umwelt. Ich schreibe niemandem, antworte niemandem, brauche allerdings auch niemanden.« Bald aber brauchte er zumindest seine Vorgesetzten: Aus Anlass des 50. Geburtstages erschienen »Ausgewählte Gedichte 1911–1936« in der NS-konformen »Deutschen Verlagsanstalt« – Benns letzte Buchpublikation für mehr als zwölf Jahre. Die SS-Zeitung »Das Schwarze Korps« ließ sich die Gelegenheit für eine wüste Beschimpfung des Dichters und seiner als »entartet« an den Pranger gestellten »Ferkeleien« nicht entgehen. Benn fürchtete, das könne ihn »Uniform und Stellung kosten« – doch seine Vorgesetzten hielten zu ihm: Das »Schwarze Korps« sei ein solches »Saublatt«, dass ein preußischer Offizier dadurch gar nicht beleidigt werden könne.

Immer wieder zitierte Benn in seinen Briefen einen Satz aus dem in Hannover entstandenen Prosatext »Weinhaus Wolf«: »Du stehst für Reiche, nicht zu deuten, und in denen es keine Siege gibt.« Das war das Leitmotiv seiner inneren Abgeschiedenheit weit über das Ende der NS-Zeit hinaus. In Hannover schrieb er einige seiner schönsten Verse, die 1948 in den »Statischen Gedichten« enthalten sein würden – darunter so berühmte wie »Einsamer nie« und »Anemone«. Sie entstanden in der Stadthalle, wo es gutes Bier und günstige Menüs gab und Benn seinen Lieblingsplatz bezog. In neuer Produktivität bat er Oelze darum, ihm einige Zeit nicht zu schreiben; jeden zweiten Tag wollte er ihm ein neues, auf die Rückseite einer Speisekarte notiertes Gedicht senden. Doch Oelze hielt sich nicht an das verordnete Schweigen und brach damit den rauschhaften Bann. Von da an war Hannover nur noch lästig: öde Provinz, der sich nichts mehr abgewinnen ließ.

Tilly Wedekind. Foto um 1932.

Elinor Büller. Ohne Jahr.

»Dem Traum folgen und nochmals dem Traum folgen.«

Dass Benn in Hannover fremdelte und sich im Juli 1937 wieder nach Berlin versetzen ließ, hatte aber vor allem etwas mit seiner Lebensweise zu tun, die weder soldatischen Tugenden, noch bürgerlicher Moral entsprach. Seine erotischen oder wohl eher sexuellen Beziehungen zu Frauen – und zwar oft auch zu mehreren gleichzeitig – konnte er nur in der Großstadt leben, ohne damit einen Skandal zu verursachen. Wenn er in Hannover in Damenbegleitung gesehen wurde, fragte man ihn gleich, ob es sich um seine Braut handle. »Entweder Hure oder sofort geheiratet werden – das ist die Provinz«, schrieb er verärgert an Oelze, der nicht nur in poetischen, sondern auch in erotischen Angelegenheiten Vertrauensperson war. Frauen kamen und gingen, Oelze, der Partner in der Ferne, blieb. Über Frauen sprach Benn wie über Autos oder schöne Vasen. Sie waren für ihn »Konfektion« oder – und auch dieses Wort benutze er gern und häufig und empfand es als Kompliment: »Gegenstände«. Von zwei Hannoverschen Bekanntschaften – »eine reines Blond mit allem Zubehör; eine Schwarz mit allem Drum und Dran« – ließ er Oelze wissen. Es handelte sich um Abteilungsleiterinnen im Warenhaus, deren anspruchslose Zurückhaltung er schätzte: »3–4 mal sich treffen – und dann Erotik, das natürlichste von der Welt.« Was für ein »Blödsinn, daß die Frau uns alleine will«! Da habe er in seinem Leben ganz andere Erfahrungen gemacht.

Auch in Berlin hatte Benn seit Anfang der dreißiger Jahre zwei Geliebte parallel zueinander und ohne dass die beiden voneinader wussten: die Schauspielerinnen Elinor Büller und Tilly Wedekind. Auch über diese – seine »irdische« und seine »himmlische« Liebe – setzte er Oelze ins Bild. »Mit der Einen, seit über 5 Jahren, die vollendetste erotische Beziehung, fange ich jetzt manchmal an: Du zu sagen, aber ich empfinde es als unangebracht. Derartige Bezie-

hungen berechtigen noch nicht zu Intimitäten. Die Eine fragte ich einmal: ›was würden Sie sagen, wenn ich plötzlich stürbe und Sie träfen an meinem Grab noch eine andre Frau, die meinetwegen weint?‹ Sie antwortete: ›ich glaube, der gemeinsame Schmerz würde uns einen‹. Das war die irdische Liebe! Die himmlische antwortete: ›Du abscheulicher Lump‹. (...) Bei Irdisch war ich vorletzten Sonntag, 11.8. War nett. Auf Himmlisch habe ich momentan keine Lust.«

Das klingt nach gutem Gefühlsmanagement, doch das reichte Benn nicht. Fünfzehn Jahre nach dem Tod seiner ersten Ehefrau Edith Osterloh, plante er, sich erneut zu verheiraten. Dabei war er Junggeselle aus Überzeugung. Er brauchte Abstand und Freiraum und wusste das sehr genau. Doch zerrissene Bettwäsche, ungebügelte Hemden und stehlende Hausmädchen gingen ihm zusehends auf die Nerven. Die neue Ehe war also »keine Leidenschaft und keine Sache des Glücks! Reiner Ordnungssinn; Bedürfnis nach etwas Gespräch und Nähe«, wie er an Thea Sternheim schrieb, die Freundin aus Brüsseler Tagen, Witwe des Dramatikers Carl Sternheim und eine der wenigen, der er zeitlebens in Respekt verbunden blieb. Oelze stellte er die Auserwählte, die 21 Jahre jüngere Offizierstochter Herta von Wedemeyer, weniger als Frau vor, denn als einen »Pagen, der mancherlei Talente hat« und die Benn im Glauben beließ, auch sie fasse die Ehe als »reines Arbeitsverhältnis« auf. So versuchte er die Angelegenheit auch den beiden Geliebten in Berlin schmackhaft zu machen, denen er die Veränderung der Lage schließlich nicht verheimlichen konnte. Er habe sich »eine kleine Vertraute in den letzten Wochen herangezogen«, formulierte er so unnachahmlich, als ginge es um eine Topfpflanze. Doch so sehr er auch abwiegelte und beteuerte, wie bedeutungslos diese reine Zweckheirat in Bezug auf die Liebe sei – beide reagierten empört und waren aufs Äußerste gekränkt. Zumal Elinor Büller selbst auf eine Heirat gehofft und bereits Visitenkarten auf den Namen Elinor Benn hatte drucken lassen. Hier war ein Punkt erreicht, an dem Benn als erotischer Spieler den Ernst des Handelns verkannte und mit der Maxime »Gute Regie ist besser als Treue« an spürbare Grenzen geriet.

Ausflug Elinor Büllers mit Gottfried Benn nach Buckow. Frühjahr 1932.

Tatsächlich entwickelte sich aus der so pragmatisch angegangenen Ehe eine starke Anhänglichkeit und vielleicht doch so etwas wie Liebe: An der Seite von Herta überstand Benn die Jahre des Krieges, in denen er als ärztlicher Gutachter in der Militärverwaltung – teilweise

im Berliner Bendlerblock – arbeitete. Sie begleitete ihn in die Kaserne nach Landsberg an der Warthe, wo er von Sommer 1943 bis zum Januar 1945 wieder einmal – wie schon im Ersten Weltkrieg – einen seltsam windstillen Ort fand. Hier beobachtete er, wie immer neue Zivilsten in Soldaten verwandelt wurden und ostwärts ins Verderben zogen. Und nichts erschütterte ihn so tief und so nachhaltig wie Hertas Tod im Mai 1945. Nach der überstürzten Flucht aus Landsberg hatte Benn seine kränkelnde, an Rheuma leidende Frau von Berlin aus in Richtung Westen vorausgeschickt, um sie in Sicherheit zu wissen. Sie kam bis zur Elbe, strandete dort in einem Dorf und töte sich aus Angst vor der anrückenden Roten Armee mit Morphium, das sie ohne Benns Wissen aus der Praxis mitgenommen hatte. Erst nach Wochen der Ungewissheit erfuhr er von ihrem Tod. Er sprach von seiner »sehr geliebten Frau«, von einer Ehe »still und glücklich und ohne jede Trübung« und von einem »kaum überwindlichen Verlust«. Nichts habe ihn so getroffen wie dieser Tod, nichts ihn je so erschüttert wie der Besuch an ihrem Grab in Neuhaus an der Elbe im September 1945. Die Zeit heilt keine Wunden, lernte er jetzt. Der Schmerz dauerte an. Er fand seinen Ausdruck in dem aufwühlenden Gedicht »Orpheus' Tod«, einem großen Klagegesang, der mit der Zeile beginnt: »Wie du mich zurückläßt, Liebste –«.

Und doch änderte all das nichts an seiner Einschätzung der Ehe »als einer Institution zur Lähmung des Geschlechtstriebes«, wie er 1949 seinen einstigen Verleger und Freund Erich Reiss in New York wissen ließ: »Für den Mann gibt es doch nur die Illegalität, die Unzucht, den Orgasmus, alles, was nach Bindung aussieht, ist doch gegen seine Natur. Die menschliche Bindung an die Gattin lähmt das Gemeine, Niedrige, Kriminelle, das jedem echten Koitus für den Mann zugrunde liegt, er wird impotent, aber diese Impotenz in der Ehe ist eine Ovation für die Ehepartnerin als Mensch. Ich habe daher schon oft gedacht, Frauen müßten Kaninchen sein, dann wären sie anders organisiert wie wir, wüßten nicht, was wir denken und tun, sie könnten in der Bettstelle schlafen, unten an den Füßen, sie sind ja reizende Hasen, die Kaninchen, - mit ihren weichen, wellenförmigen Bewegungen haben sie geradezu etwas Mystisches, ich finde sie die apartesten Tiere, – und alles wäre in Ordnung. Leider aber sind sie keine Kaninchen, sondern eine Art Mensch, wenigstens in Europa und USA.« Da war er schon wieder verheiratet, mit Ilse, geborene Kaul, einer sehr viel jüngeren Zahnärztin, die es vermochte, neben ihm ihre Selbständigkeit zu bewahren.

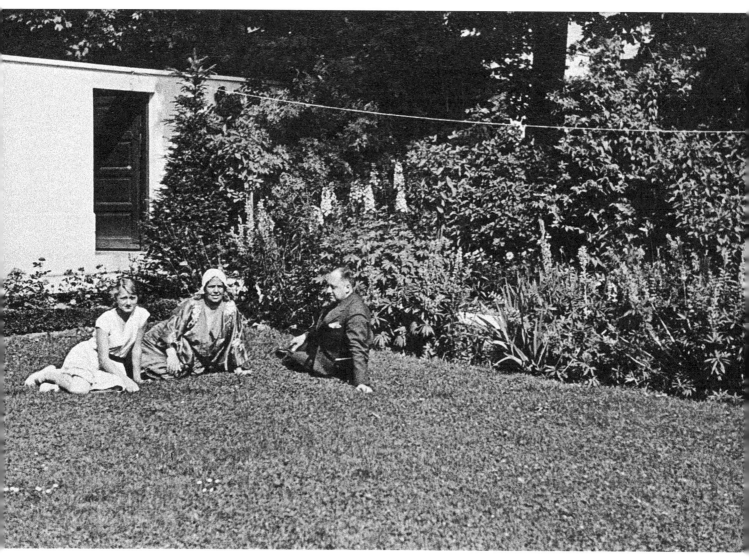

Ellen Overgaard, Tochter Nele und Gottfried Benn im Garten der Overgaards.
Juli 1929, Skovshoved/Dänemark.

Benn war ein Galan in Gamaschen, der Frauen hymnisch verehrte und wie überflüssig gewordene Gebrauchsgegenstände liegenließ, der ihre Gegenwart suchte und sie sich vom Leib hielt. In seiner Gegenüberstellung von »Geist« und »Leben« war klar, dass er, der Mann, auf die Seite des Gedankens gehörte, während die Frau das »Leben« verkörperte – und das bedeutete für Benn nicht nur Körper und Gefühle, sondern eben auch: den banalen Alltag, in den er sich nicht hinunterziehen lassen wollte. Doch gerade aus dieser Ambivalenz des weiblichen Elements und aus der Gegenläufigkeit von Zuneigung und Abstoßung bezog er seine poetische Energie. Seine ergreifendsten, zärtlichsten Briefe schrieb er an Frauen, vorzugsweise an solche, die weit weg waren und ihm nicht zu nahe kommen konnten. So wie an die Bibliothekarin Gertrud Zenzes, eine Geliebte aus den frühen zwanziger Jahren, sein »lieber Mungo«, die er damals mit dem Satz verabschiedet hatte: »Zur Zeit und wie mir scheint für eine lange Zeit muß ich allein leben und werde dich nicht sehen.« Diese Freundschaft aber überstand die Trennung; Zenzes ging 1927 in die USA, heiratete dort und versorgte Benn noch in den Hungerjahren nach 1945 mit Carepaketen, deren Kaffeeduft ihn immer wieder aus dem Dämmerschlaf weckte.

Andere, die ihm doch nahe sein mussten, wie seine erste Ehefrau Edith Osterloh, schob er in eine schicke Charlottenburger Wohnung ab, wo er sie und die gemeinsame Tochter Nele sonntags besuchte. Geheiratet hatte er sie rasch, gewissermaßen als Lebensversicherung, bevor er 1914 in den Krieg ziehen musste. Das Resümee der gemeinsamen Zeit fällt knapp aus: eine »elegante, charmante Dame von Welt, mir weit überlegen. Meine Tochter hat von ihr sehr viel Intelligenz und Ladylikes geerbt. Sie starb an den Folgen einer Gallensteinoperation, in Jena, 1922.« Sie starb – und das sollte ein Muster sein in Benns Leben – allein. Auf der Rückreise von der Beerdigung lernte er die Dänin Ellen Overgaard kennen. Der kurze Flirt endete damit, dass er ihr die Tochter zur Adoption überließ. Ein Kind aufzuziehen und das auch noch alleine, wäre für ihn nicht in Frage gekommen.

Eros und Tod, Nähe und Distanz, Gefühlskälte und zärtliche Zuneigung, libertäre Freizügigkeit und kavaliershafte Umgangsformen: Benn ist nur in Gegensätzen zu begreifen, und vielleicht war es das, was diesen kahlköpfigen, dicklichen Schläfer so attraktiv und geheimnisvoll-unwiderstehlich machte. Seine Frauen-Bilanz, die er Oelze vorrechnete, fällt vernichtend aus: »Meine größte Leidenschaft

war eine Ausländerin gewesen, die nie den Namen Nietzsche gehört hatte. Eine andere, mit der ich ein paar Jahre verbrachte, sagte oft: ›so was wie dich finde ich alle Tage‹, dann verschwand sie eines Tages nach Wien, und nach drei Monaten eines Nachmittags tauchte sie wieder auf mit einer Salami und einem Blumenstrauß und es sollte wieder weitergehen. Drei Monate später nahm sie sich das Leben. Von meinen Freundschaften endeten zwei durch Erschossenwerden (eine von einem eifersüchtigen Freund, eine aus politischen Gründen kürzlich in Russland), vier durch Selbstmord, zwei weitere nahe Beziehungen starben so.«

Mag sein, dass man als Pathologe eine andere Beziehung zum Tod unterhält. Benn gelang es immer wieder, die Trauer um die Toten, die ihn umgaben – und das waren weibliche Tote – in Kunst zu verwandeln. Die Toten waren leichter zu lieben. Der Schmerz schärfte das Gefühl. Else Lasker-Schüler hatte ihn schon 1912 richtig erfasst, als sie über ihn schrieb: »Der Knochen ist sein Griffel, mit dem er das Wort aufweckt.« Als damals seine Mutter qualvoll an Krebs starb – und dabei, weil der Vater das so wollte, aus religiösen Gründen linderndes Morphium verweigerte –, dichtete Benn, der seinen Vater für dieses schreckliche Sterben verantwortlich machte: »Ich trage dich wie eine Wunde / auf meiner Stirn, die sich nicht schließt. / Sie schmerzt nicht immer. Und es fließt / das Herz sich nicht draus tot. / Nur manchmal plötzlich bin ich blind und spüre / Blut im Munde.« In Brüssel war er 1916 als Militärarzt Zeuge der Erschießung der als Spionin zum Tode verurteilten englischen Krankenschwester Edith Cavell – eine Prozedur, die er sachlich als Kriegsnotwendigkeit verteidigte und über die er zehn Jahre später in einem Essay ein kühles Zeugnis ablegte. Mopsa Sternheim, Tochter der Freundin Thea Sternheim, unternahm nach einer kurzen Liaison mit Benn einen Selbstmordversuch. Den Selbstmord seiner Geliebten Lili Breda im Jahr 1929 – auch sie Schauspielerin, Benn hegte für Vertreterinnen dieses Berufs eine besondere Vorliebe – schilderte er in einem ergreifenden Brief an Gertrud Zenzes: »Sie stürzte sich hier von ihrer Wohnung im 5. Stock auf die Straße und kam tot dort an. Sie rief mich an, daß sie es tun würde. Ich jagte im Auto hin, aber sie lag schon zerschmettert unten und die Feuerwehr hob den gebrochenen Körper auf.« Benn fühlte sich schuldig an diesem Tod. Er hatte versucht, mit ihr zu leben und sie zu lieben, »es ging und es ging nicht«. Sie wollte ihn ganz und hing an ihm »wie ein Kind«, etwas, das er am wenigsten ertragen konnte, und so »starb sie an oder durch mich, wie man sagt.« Und nach dem

Rollenbildnis Lili Breda. Um 1929.

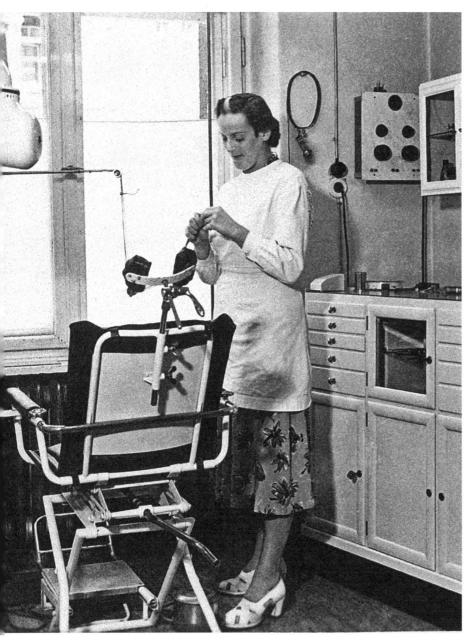

Benns dritte Ehefrau Ilse Benn, geb. Kaul,
in ihrer Zahnarztpraxis. 1940er Jahre.

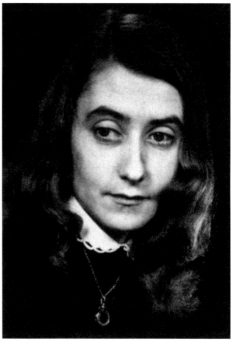

Astrid Claes. Ohne Jahr.

Tod von Herta schrieb er in »Orpheus' Tod«: »An Totes zu denken ist süß, / so Entfernte, / man hört die Stimme reiner, / fühlt die Küsse / die flüchtigen und die tiefen – / doch du irrend bei den Schatten!«

Ohne Frauen als Adressaten und Objekte, als lebende und als tote, gäbe es viele seiner Gedichte nicht. Benns Poesie ist unmittelbar erotisch, körperlich, todessüchtig und – trotz aller ins Überzeitliche neigenden Überhöhung – erlebnishaft. Exemplarisch bezeichnet die »Blaue Stunde« diesen Ort des Zusammenklangs: »Ich trete in die dunkelblaue Stunde – / da ist der Flur, die Kette schließt sich zu / und nun im Raum ein Rot auf einem Munde / und eine Schale später Rosen – du!« Doch in jedes Begehren ist der Verlust schon eingeschlossen, das Wissen darum, dass der Augenblick vergänglich ist. Es geht nicht um Liebe und Dauer, sondern um Rausch und Genuss. Erst die Kunst schafft eine feste Form: »Du bist so weich, du gibst von etwas Kunde, von einem Glück aus Sinken und Gefahr / in einer blauen, dunkelblauen Stunde / und wenn sie ging, weiß keiner, ob sie war.«

Auch in den letzten Lebensjahren, während der Ehe mit Ilse Benn, verzichtete er nicht auf amouröse Abenteuer, die ihn belebten und zumindest kurzfristig aus seiner Müdigkeit erlösten. Der Briefwechsel mit Astrid Claes, die eine Doktorarbeit über ihn schrieb (und ihm widerstand) und die Flut von Briefen an die junge Worpswederin Ursula Ziebarth, das »geliebte Menschlein«, belegen das. Und doch war es nun anders, weil Ilse ihn mitsamt seinen Eskapaden ertrug und seine Spiele durchschaute, weil er nun ein alter und bald auch kranker Mann war, der – im grauen Zweireiher, mit Weste, Einstecktüchlein und Gamaschen – schon ein wenig aus der Zeit gefallen wirkte. Vor allem aber, weil er in den 50er Jahren endlich auch als Dichter den Ruhm und die Anerkennung fand, die er sein Leben lang vermisst hatte.

Das war in den ersten Nachkriegsjahren keinesfalls zu erwarten gewesen. Den 60. Geburtstag 1946 verbrachte er mit seiner Haushälterin in der Bozener Straße, aß mit ihr in der Küche und sprach über ihr neues Kostüm, »das am Rücken noch nicht säße«. Außerdem kamen Patienten und »natürlich Erinnerungen, unvermeidlich«. Ansonsten kein Wort, nur abends ein Bier in der Eckkneipe. Hoffnungen auf Buchpublikationen machte er sich nicht; Vorstöße bei verschiedenen Verlagen scheiterten regelmäßig. Benn stand, wie er nicht zu unrecht vermutete, auf einer schwarzen Liste der Alliierten, die ihn unter die

»völkischen Aktivisten« rechneten, was er völlig unbegreiflich fand. Wieso »Fall Benn«? Dass zurückkehrende Emigranten wie Alfred Döblin ihm aus nachvollziehbaren Gründen zutiefst misstrauten, ging ihm nicht in den Kopf. Die Nazis hatten ihn doch als Gegner behandelt und er sich schon lange angewidert von ihnen abgewandt: »Ein Turnreck im Garten und auf den Höhen Johannisfeuer« – solch germanisches Getue fand er allenfalls lächerlich. Doch auch der neue, demokratische Opportunismus ekelte ihn, und es erfüllte ihn »mit Entsetzen, wie ohne Zaudern und ohne Scham die sogenannten Geistigen vor den politischen Begriffen kapitulieren; keiner hat den Mut oder den inneren Besitz, den allgemeinen öffentlichen Phrasen gegenüber eigene Maßstäbe und Wertsetzungen zu halten; für alle ist es selbstverständlich, die politischen Ideologien zu akzeptieren und zu vertreten. Es ist der Untergang des Schöpferischen, der sich darin ausspricht, der Abstieg der Freiheit und des individuellen Ranges.«

Benn hatte seinen Stolz. Dass er sein Fähnchen in den Wind gehängt hätte, kann man ihm nicht nachsagen. Er inszenierte sich nach Kräften als den großen Außenseiter, der zu allen Zeiten und unter allen Herrschenden nichts zu melden haben würde. »Ich lebe völlig allein«, schrieb er aus dem düsteren, zerstörten Berlin. »Damals unerwünscht, heute von neuem unerwünscht – also wirklich absolut und weitreichend unerwünscht, ich finde das richtig und eine Bestätigung meines Grundgefühls, das ich oft aussprach, daß Kunst außerhalb der Zusammenhänge von Staat und Geschichte steht und daß ihre Ablehnung durch die Welt zu ihr gehört.« Mit Sarkasmus kommentierte er die Bemühungen, die Akademie der Künste wiederzubeleben: »1933 wurden die Mitglieder auf Befehl der Faschisten gestrichen, heute auf Befehl der Antifaschisten, kommen morgen die Katholiken zur Macht, hängen wir eine Madonna an die Wand und legen Rosenkränze vor die Sitzungsteilnehmer – also: entweder es gibt die Kunst, dann ist sie autonom, oder es gibt sie nicht, dann wollen wir nach Hause gehen.«

Erst Ende des Jahres 1948 erschien mit den »Statischen Gedichten« der erste Nachkriegs-Benn – nicht in Deutschland, sondern im Schweizer Arche Verlag. Ab 1949 folgten, nun im Limes Verlag Wiesbaden, zunächst das szenische »Drei alte Männer« und von da an weitere Titel in rascher Folge, Altes und Neues, im Jahr 1950 dann die wegweisende autobiographische Auseinandersetzung und Verteidigungsschrift »Doppelleben«, in die Benn den großartigen Text

»IV. Block II, Zimmer 66« aus der Landsberger Zeit und den »Lebensweg eines Intellektualisten« aus dem Jahr 1934 integrierte. Damit wollte er beweisen, wie wenig er sich vorzuwerfen hatte: Schon der von den Nazis als antijüdisches Schmähwort gebrauchte Begriff »Intellektualist« im Titel zeige doch, wie provokativ und mutig er damals gewesen war. Benn dokumentierte aber auch den Brief von Klaus Mann und seine unerquickliche »Antwort an die literarischen Emigranten« und fügte hinzu, wie weitsichtig Mann war. Benn hatte hier einmal die Größe, seinen Irrtum zuzugeben. Seine abschätzige Haltung gegenüber Emigranten änderte er jedoch nicht. Sie blieben ihm auch in der neuen Zeit suspekt: Kriegsgewinnler, künstlerisch bedeutungslos. An Oelze schrieb er 1949: »Wer heutzutage die Emigranten noch ernst nimmt, der soll ruhig dabei bleiben, (...) nämlich daß ich ihr Gegeifer nur noch possierlich finde. Sie hatten vier Jahre lang Zeit; alles lag ihnen zu Füßen (...) es brauchte nur jemand den Wilsonbahnhof in Prag oder den Popocatepetl in Mexiko im Traum gestreift zu haben, so hatte er jede Chance, jetzt hier hochzukommen, kein Vers, kein Stück, kein Bild, das wirklich von Rang wäre.«

Seine Position als Außenseiter untermauerte er noch einmal in dem berühmten »Berliner Brief«, der Anfang 1949 in der Zeitschrift »Merkur« erschien. Das war sein Bewerbungsschreiben zur Wiedereingliederung in die literarische Öffentlichkeit, auch wenn er dieses Ziel demonstrativ dementierte: »Wenn man wie ich die letzten fünfzehn Jahre lang von den Nazis als Schwein, von den Kommunisten als Trottel, von dem Demokraten als geistig Prostituierter, von den Emigranten als Renegat, von den Religiösen als pathologischer Nihilist öffentlich bezeichnet wird, ist man nicht so scharf darauf, wieder in diese Öffentlichkeit einzudringen. Dies umso weniger, wenn man sich dieser Öffentlichkeit innerlich nicht verbunden fühlt.« Doch genau diese Töne entsprachen dem Bedürfnis der Deutschen in der Nachkriegszeit. Weil sie den Nazis auf den Leim gegangen waren und blind bis in den Untergang ihren Parolen folgten, nahmen sie nun Abschied von aller Politik. Wenn Benn verkündete, dass das Abendland nicht am Totalitarismus zugrunde gehe, auch nicht an der SS, sondern »am hündischen Kriechen der Intelligenz vor den politischen Begriffen«, verschob er konkretes politisches Handeln und die Auseinandersetzung mit der eigenen Schuld auf eine eher metaphysische Ebene. Das Zoon politikon als »griechischer Missgriff«, als »Balkanidee«: So allgemein gehalten war es leichter, sich dem nationalen Desaster zu nähern.

65. Geburtstag Benns,
mit Tochter Nele. Mai 1951.

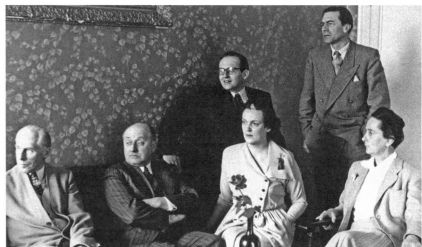

Gottfried Benn im April 1956.

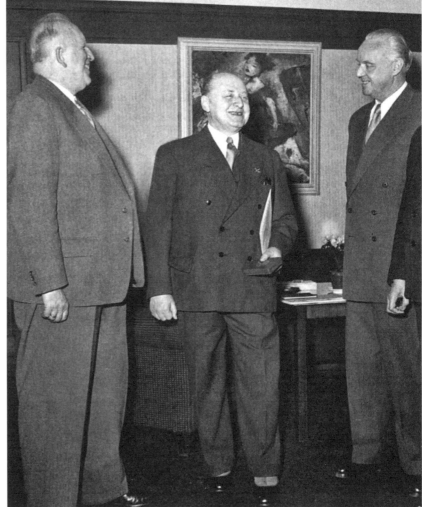

Benns fulminantes Comeback aus dem Vergessen und der rasante Aufstieg zum dichterischen Repräsentanten der Adenauer-Zeit ist paradoxerweise aus seiner Zeitabgeschiedenheit zu erklären: Gerade indem er sich als geschichtstranszendierender Einzelgänger präsentierte, passte er perfekt in die Strömung des Zeitgeistes, dem die Geschichte aus aktuellem Anlass suspekt geworden war. Der Büchner-Preis 1951 und das Bundesverdienstkreuz 1953 folgten zwangsläufig. Außenseiter zu sein war nun, als Reaktion auf die Massengefügigkeit im Nationalsozialismus, eine gern gesehene Tugend. Jetzt sollten gerade die dazu gehören, die sich unzugehörig fühlten und die den »Geist« als ihre Lebensform proklamierten. Zu dieser Präsenz aus der Abwesenheit heraus passte auch die Müdigkeit Benns, die nun, im Alter, noch zunahm und nicht nur die Welt umfasste, sondern – und das war neu – auch die eigene Literatur. Nicht einmal mehr die Kunst vermochte es, Benns resignativen Nihilismus zu überwölben. »Es erscheint mir Alles so völlig sinnlos, was ich zusammengeschrieben habe und an diesem Vaterland möchte ich auch nicht mit einer einzige Zeile mitwirken und prägen; auch nicht mehr an dem von der Unesco zwangsverwalteten geistigen Europa«, schrieb er an Oelze. Und seinen alten Freund Erich Reiss setzte er kurz vor dem 65. Geburtstag über sein Befinden so ins Bild: »Hinke, habe ein schlimmes rechtes Knie, gehe am Stock. Meine Frau zieht mir Zähne, um Herde zu beseitigen; es scheint zu nützen. (Fokalinfektion.) Bin überhaupt marode, liege viel herum in meinem Hinterzimmer und döse. Praxis sehr schlecht (bei Madame sehr gut). Literatur und Rundfunk bringen etwas ein. Bier schmeckt noch. Keine Bekannten mehr hier, – Zeit, daß man abschrammt.«

Benn sah sich als Überlebenden der vergangenen Epoche des Expressionismus, zu dem er als überzeugter Außenseiter aber auch nicht wirklich gehört haben wollte. Expressionisten starben genialisch früh – nur er war noch da und musste erklären, was damals geschah. In einem Vorwort zu einer Expressionismus-Anthologie schrieb er nun: »Ich habe mich in den letzten Jahren oft gefragt, welches das schwerere Verhängnis ist, ein Frühvollendeter oder ein Überlebender, ein Altgewordener zu sein. Ein Überlebender, der zusätzlich die Aufgabe übernehmen mußte, die Irrungen seiner Generation und seine eigenen Irrungen weiterzutragen, bemüht, sie zu einer Art Klärung, zu einer Art Abgesang zu bringen, sie bis in die Stunde der Dämmerung zu führen, in der der Vogel der Minerva seinen Flug beginnt. Meine Erfahrung hinsichtlich des Überlebens heißt: Bis zum letzten

Totenbett Gottfried Benns.
7. Juli 1956.

Augenblick nichts anerkennen können als die Gebote seines inneren Seins, oder, um mit einem Satz von Joseph Conrad zu enden: ›Dem Traum folgen und nochmals dem Traum folgen und so ewig – usque ad finem.‹ Das heißt, man muß als Künstler auf Dauer nicht nur Talent, sondern auch Charakter haben und tapfer sein.« Das liest sich fast wie ein Schlusswort: Es gehört zu Benns Talenten gerade in den fünfziger Jahren, den hohen Ton zu treffen und trotz aller Skepsis durchaus auch das Bedürfnis nach Sinn zu befriedigen.

Sein 70. Geburtstag im Mai 1956 war ein gesellschaftliches Ereignis: 80 Telegramme, 200 Briefe, 50 Blumensträuße, Gratulationen von Politikern, Feierstunde in der Amerika-Gedenk-Bibliothek. Benn, von Rückenschmerzen geschwächt (ein noch nicht diagnostizierter Tumor quälte ihn), versuchte die Gesellschaft auf Distanz zu halten und empfing nur ausgewählte Gäste in einem Berliner Hotel. Keiner ahnte, dass es sein Abschied sein würde. Am 7. Juli war er tot. Er war 70 Jahre alt geworden, wie er es sich vorgenommen hatte. Auch sein Wunsch, im Sommer zu sterben, wenn »die Erde für Spaten leicht« ist, ging in Erfüllung. Sein letzter Brief war, wie könnte es anders sein, an Oelze gerichtet und enthielt nur einen einzigen Satz: »Jene Stunde wird keine Schrecken haben, seien Sie beruhigt, wir werden nicht fallen wir werden steigen –«. Spricht so ein Nihilist? So spricht wohl doch eher der Pfarrerssohn aus der Neumark. »Kann keine Trauer sein«, hieß eines der letzten Gedichte, ein Epitaph für die Dichter Droste, Hölderlin, Rilke, Nietzsche – und für sich selbst: »Kann keine Trauer sein. Zu fern, zu weit, / zu unberührbar Bett und Tränen, / kein Nein, kein Ja, / Geburt und Körperschmerz und Glauben / ein Wallen, namenlos, ein Huschen, / ein Überirdisches, im Schlaf sich regend, bewegte Bett und Tränen – / schlafe ein!«

Zeittafel zu Gottfried Benns
Leben und Werk

2.5.1886 Gottfried Benn wird in Mansfeld (Prignitz) als zweites von acht Kindern des evangelischen Pfarrers Gustav Benn (1857–1939) und seiner Frau Caroline (geborene Jequier, 1858–1912) geboren.

1887 Umzug der Familie nach Sellin (Neumark).

1896–1903 Besuch des humanistischen Friedrichs-Gymnasiums in Frankfurt/Oder.

1903–1904 Auf Druck des Vaters Beginn eines Theologie-Studiums in Marburg.

1904–1905 Geisteswissenschaftliches Studium an der Kaiser-Wilhelm-Universität Berlin.

1905–1910 Medizinstudium an der Kaiser-Wilhelm-Akademie für das militärärztliche Bildungswesen, »Pépinière«, in Berlin.

1910 Oberarzt beim Regiment in Prenzlau; Hospitation in der Psychiatrie der Berliner Charité.

1912 Promotion mit Arbeit über Häufigkeit der Diabetes mellitus im Heer; Stabsarzt beim Pionierbataillon in Spandau; Freundschaft mit Else Lasker-Schüler; der Gedichtband »Morgue« erscheint bei A. R. Meyer; Tod der Mutter.

1913 Abschied von der Armee aus gesundheitlichen Gründen; Pathologe und Serologe im Berliner Westendkrankenhaus; »Söhne« (Gedichte).

1914 Als Schiffsarzt Reise nach New York; Chefarztvertretung in Bischofsgrün/Fichtelgebirge; Heirat mit Edith Osterloh.

1914–1917 Als Stabsarzt im Krieg; Arbeit in einem Krankenhaus für Prostituierte in Brüssel; die »Rönne-Novellen« entstehen.

8.9.1915	Geburt der Tochter Nele in Dresden-Hellerau, wo seine Frau bei ihren Verwandten wohnt; er sieht die Tochter erst im folgenden Jahr.

1916 »Fleisch. Gesammelte Lyrik« erscheint im Verlag Die Aktion.

1917 Eröffnung der Praxis für Haut- und Geschlechtskrankheiten, Belle-Alliance-Straße 12 in Berlin-Kreuzberg.

1922 Tod von Edith Osterloh; Freundschaft mit Gertrud Zenzes; »Gesammelte Schriften«.

1929 Selbstmord der Freundin Lili Breda; öffentliche Kontroverse mit Egon Erwin Kisch und Johannes R. Becher.

1930–1937 Liebesbeziehungen mit den Schauspielerinnen Elinor Büller und Tilly Wedekind.

1931 Uraufführung des Oratoriums »Das Unaufhörliche«, vertont von Paul Hindemith; Rede zum 60. Geburtstag von Heinrich Mann.

1932 Mitglied der Preußischen Akademie der Künste; Beginn der lebenslangen (Brief-)Freundschaft zu Friedrich Wilhelm Oelze.

1933 Parteigänger der Nazis; Benn ist bis Sommer 1933 kommissarischer Leiter der Sektion Dichtkunst in der Akademie der Künste; auch in Essays wie »Der neue Staat und die Intellektuellen«, »Kunst und Macht« und »Antwort an die literarischen Emigranten« unterstützt er das NS-Regime.

1934 Zunehmende Desillusionierung nach öffentlichen Angriffen und der Behauptung, Benn sei Jude; Distanzierung spätestens nach dem »Röhm-Putsch«.

1935 Aufgabe der Praxis; Oberstabsarzt in Hannover; das Militär als »aristokratische Form der Emigration«; in Hannover entstehen »Statische Gedichte« und »Weinhaus Wolf«.

1936 Zum 60. Geburtstag erscheinen »Ausgewählte Gedichte« (DVA), die in der SS-Zeitschrift »Das schwarze Korps« als »Ferkelei« angegriffen werden; Benn fürchtet um seine Stellung in der Reichswehr.

1937 Versetzung nach Berlin: Arbeit als medizinischer Gutachter in der Militärverwaltung; Wohnung in der Bozener Str. 20.

1938 Ausschluss aus der Reichsschrifttumskammer und Schreibverbot; Heirat mit Herta von Wedemeyer.

1939 Mit Kriegsbeginn Beförderung zum Oberfeldarzt; Bürodienst im Bendlerblock; Forschungsarbeit über Selbstmorde im Heer.

1943 Wehrdienststelle wird nach Landsberg an der Warthe verlegt; Arbeit am »Roman des Phänotyp« und an »Ausdruckswelt«; Benn publiziert als Privatdruck 22 Gedichte, die er an Freunde versendet, darunter der ihn gefährdende »Monolog«.

1945 Ende Januar überstürzte Flucht nach Berlin; Herta Benn flieht weiter westwärts und tötet sich in Neuhaus an der Elbe aus Angst vor der anrückenden Roten Armee; Wiedereröffnung der Praxis in der Bozener Straße.

1946 Im Dezember Heirat mit der Zahnärztin Ilse Kaul.

1946–1948 Vergebliche Publikationsbemühungen; Benn gehört für die Alliierten zu den unerwünschten Autoren.

1948 »Statische Gedichte« erscheinen im Züricher Arche-Verlag.

1949 Mit dem »Berliner Brief« in der Zeitschrift »Merkur« meldet Benn sich in der deutschen Öffentlichkeit zurück; im Limes Verlag Wiesbaden erscheinen »Drei alte Männer« und dann in rascher Folge Gedichte, Essays und Prosa.

1950 Die autobiographische Skizze »Doppelleben« erscheint.

1951 Büchner-Preis.

1953 Bundesverdienstkreuz 1. Klasse; Aufgabe der Arztpraxis.

1956 Benn stirbt am 7. Juli an Krebs, zwei Monate nach seinem 70. Geburtstag.

Auswahlbibliographie

Gottfried Benn, Werke:

Benn, Gottfried: Sämtliche Werke, Stuttgarter Ausgabe,
hrsg. v. Gerhard Schuster und Holger Hof. Bd. 1–7, Klett-Cotta,
Stuttgart 1986–2003.

Benn, Gottfried: Statische Gedichte, Arche Verlag, Hamburg 2000.

Benn, Gottfried: Das Hörwerk 1928–56 (Lyrik, Prosa, Essays,
Vorträge, Hörspiele, Interviews, Rundfunkdiskussionen),
MP3-CD, Zweitausendeins, Frankfurt/Main 2004.

Gottfried Benn, Briefe:

Band 1:	Briefe an F. W. Oelze 1932/1945, Klett-Cotta, Stuttgart 1977.
Band 2/1:	Briefe an F. W. Oelze 1945–1949, Klett-Cotta, Stuttgart 1979.
Band 2/2:	Briefe an F. W. Oelze 1950–1956, Klett-Cotta, Stuttgart 1980.
Band 3:	Briefwechsel mit Paul Hindemith, Klett-Cotta, Stuttgart 1978.
Band 4:	Briefe an Tilly Wedekind 1930–1955, Klett-Cotta, Stuttgart 1986.
Band 5:	Briefe an Elinor Büller 1930–1937, Klett-Cotta, Stuttgart 1992.
Band 6:	Briefe an Astrid Claes 1951–1956, Klett-Cotta, Stuttgart 2002.
Band 7:	Briefwechsel mit dem ‚Merkur' 1948–1956, Klett-Cotta, Stuttgart 2004.
Band 8:	Briefe an den Limes Verlag 1948–1956, Klett-Cotta, Stuttgart 2006.

Hernach. Gottfried Benns Briefe an Ursula Ziebarth, Wallstein, Göttingen 1997.

Gottfried Benn/Thea Sternheim: Briefwechsel und Aufzeichnungen, Wallstein, Göttingen 2004.

Gottfried Benn/Ernst Jünger: Briefwechsel 1949–1956, Klett-Cotta, Stuttgart 2006.

Gottfried Benn: Ausgewählte Briefe, Limes, Wiesbaden 1957.

Den Traum allein tragen (neue Texte, Briefe, Dokumente), Limes, Wiesbaden 1966.

Biographisches über Gottfried Benn:

Decker, Gunnar: Gottfried Benn. Genie und Barbar, Aufbau Verlag, Berlin 2006.

Emmerich, Wolfgang: Gottfried Benn, rororo Monographie, Rowohlt, Reinbek 2006.

Hof, Holger: Benn. Sein Leben in Bildern und Texten, Klett-Cotta, Stuttgart 2007.

Lennig, Walter: Benn. rororo Bildmonographie, Rowohlt, Reinbek 1962.

Lethen, Helmut: Der Sound der Väter. Gottfried Benn und seine Zeit, Rowohlt, Berlin 2006.

Raddatz, Fritz J.: Gottfried Benn. Leben – niederer Wahn, List, München 2001.

Rübe, Werner: Provoziertes Leben. Gottfried Benn, Klett Cotta, Stuttgart 1993.

Soerensen, Nele Poul: Mein Vater Gottfried Benn, dtv, München 1975.

Zu einzelnen Aspekten:

Arnold, Heinz Ludwig (Hrsg.): Gottfried Benn, Text + Kritik,
Heft 44, 2. Auflage, München 1985.

Greve, Ludwig (Hrsg.): Gottfried Benn 1886–1956,
Marbacher Kataloge 41, 3. Auflage, Marbach a. Neckar 1987.

Haupt, Jürgen: Gottfried Benn / Johannes R. Becher,
Europäische Verlagsanstalt, Hamburg 1994.

Hillebrand, Bruno: Über Gottfried Benn. Kritische Stimmen
1912–1986, 2 Bde., Fischer, Frankfurt / Main 1987.

Holthusen, Hans Egon: Gottfried Benn. Leben, Werk,
Widerspruch 1886–1922, Klett-Cotta, Stuttgart 1986.

Sanders-Brahms, Helma: Gottfried Benn und Else Lasker-Schüler.
Giselheer und Prinz Jussuf, Rowohlt, Berlin 1997.

Theweleit, Klaus: Buch der Könige, Bd. 1 (Kapitel Orpheus im
Osten), Stroemfeld/Roter Stern, Frankfurt / Main 1988.

Wellershoff, Dieter: Gottfried Benn, Phänotyp dieser Stunde.
Eine Studie über den Problemgehalt seines Werkes, Ullstein,
Berlin 1964.

Bildnachweis

Umschlagabbildung:
ullstein bild (Aufnahme: Fritz Eschen)

6, 22 (l. o.), 26:
Akademie der Künste, Berlin, Nachlass Benn

8, 12 (r.), 14, 16, 20, 22 (l. u., r. u.), 24, 30, 34, 38 (l.), 42 (l.), 44, 48 (l.),
52 (obere Reihe, Aufnahmen: Frank Maraun), 54:
Deutsches Literaturarchiv, Marbach

26:
Verlag Ulrich Keicher, Warmbronn

32 (o.):
Privatbesitz Thomas Ehrsam, Zürich, Aufnahme: Franz Pfemfert (?)

32 (u.):
Bundesarchiv

40:
Paul-Hindemith-Institut, Frankfurt a. Main, Nachlass Gertrud
und Paul Hindemith

46:
Österreichische Nationalbibliothek, Wien

12 (l.), 22 (r. o.), 38 (r.), 42 (r.), 49 (r.), 52 (l. u., Aufnahme: Werner
Eckelt), 52 (r. u., Aufnahme: Gert Schütz):
Aus: Holger Hof, Benn. Sein Leben in Bildern und Texten, Klett
Cotta, Stuttgart 2007

Impressum

Gestaltung: Groothuis, Lohfert, Consorten, Hamburg | glcons.de
Gesetzt aus der Minion
Reproduktion: Frische Grafik, Hamburg
Gedruckt auf Lessebo Design
Druck und Bindung: Druckhaus »Thomas Müntzer«, Bad Langensalza

Bibliografische Information der Deutschen Nationalbibliothek
Die Deutsche Nationalbibliothek verzeichnet diese Publikation in der
Deutschen Nationalbibliografie; detaillierte bibliografische Daten sind
im Internet über http://dnb.d-nb.de abrufbar.

© 2010 Deutscher Kunstverlag GmbH Berlin München
ISBN 978-3-422-06995-4